一本「工欲善其事，必先利其器」的風景

　　在繪畫圖片集系列─「靜物圖片集」序言第一段，表明作者和繪畫圖片集誕生的原因，「工欲善其事，必先利其器」在我們學習繪畫和從事美術教學的過程中，經常會遇到繪畫資料圖片太小、解析度太低或構圖不好表現或取景不順眼不美等的囧境，而導致教學者和學習者都無法全心全力地投入發揮的無奈，既然都願意花時間苦練精進自己的功力，為何就不能選擇高品質的資料練習?而風景寫生難免遇到天氣氣候不好時，沒有陽光光線，或想畫風景寫生又不想出門，「風景繪畫圖片集」這是筆者們多年從事美術教學的心聲，亦是這本風景繪畫工具書誕生的初衷。

　　本書內容將風景繪畫學習分為四個階段:示範臨摹、小景練習、全景操演、模擬組合；依據風景繪畫的題材方向，將本書的資料圖片分類為水彩和水墨分解步驟圖片及說明、植物篇、建築篇、街道篇、綜合篇五個單元，使用者可以此分類進度由淺入深逐一練習；考慮到使用的便利性採用環扣式裝訂讓每一頁圖片都能平放，不會有圖片因書的弧度而變形。這是一本讓教授風景畫的素描、水彩、水墨、油畫、粉彩、色鉛筆、蠟筆等媒材的老師和想加強練習的同學或自學的繪畫興趣者，都能輕鬆便利地使用高品質資料練功的風景繪畫工具書。

<示範臨摹>

　　本書的初衷是以基礎美術教學教育出發，示範臨摹的部分以水彩和水墨為主軸，有樹、交通工具、人物的個體分解示範、全景分解示範和作品欣賞，當然所有圖片內容用來練習素描、油畫、粉彩、色鉛筆、蠟筆等繪畫媒材亦可。風景小景和全景另有分解步驟示範，提供給初學者和練習者一個技法步驟可以臨摹的練習方法，另有水彩水墨作品的完整詮釋讓使用者有一個畫面風格完整呈現的參照，更希望使用本書的繪畫愛好者都能創造出屬於自己的畫面風格魅力。

<小景練習>

　　剛開始接觸風景畫的人可以從風景小景入門，從練習小景的各類題材、造形、固有色、光線、立體感、質感最後再整體統合的學習步驟，本書共有43張小景構圖，亦能將全景操演選擇局部描繪成小景，能讓使用者依照個人不同程度的需求，紮實加強訓練基本功。

<全景操演>

　　本書依據風景寫生學習進度分成植物篇、建築篇、街道篇、綜合篇四個單元，每個單元分別有植物篇24張、建築篇26張、街道篇26張、綜合篇34張完整全景構圖，共有110張圖片，描繪四開或八開大小都很適合，可以自由選擇練習。一張好的構圖畫面是需要經過思考設計的，全景操演的拍攝角度是筆者們共同討論的成果，其中包含了我們對風景題材的選擇、對畫面取捨的經驗、對視覺藝術的美感品味，也希望使用者在觀賞或實踐的過程中能潛移默化地建立自我的美感思維。

<模擬組合>

　　本書的編排是從示範臨摹到小景練習再到全景操演，是希望練習者先從作者設定好的各組小景進行思考練習各種擺放位置的構圖，熟練如何擺放出好構圖後，亦可將每一組的小組圖片和全景圖片打散後再交叉重構，組合成全新思維的構成，以此類推其排列組合的變化多元，讓老師們和學習者能發揮本書最大的使用效益。

　　在風景繪畫技法書的範疇中，已有許多前輩老師的書籍成為經典灌溉著我們，為美術的教育留下深遠的影響，而筆者們從事美術教育教學多年，有感時代光速地轉變，科技和繪畫工具不斷汰換提升，唯有下苦工才有收穫的原則不變，這次我們也在成書的過程中親身感受到自己的功力精進，期望用另一種符合現代便利學習的繪畫工具書，增加使用者的練習效率，能為美術教育盡一分力，讓更多人能夠使用本書增加自我的基礎功力，追求屬於自己的畫作經典。

　　本書提供之圖片資料，歡迎美術老師們能當成教科書地編教學進度或給予學生作業練習，如要參展比賽需再重新組合加入創作元素較為妥當!感謝普思有限公司、MISSION金級水彩和所有給予本書幫助的工作夥伴們，還有願意結緣本書精進自我的藝術朋友同好，未盡完善之處敬請指正，逸安和彥廷會繼續努力。

<div align="right">林逸安　侯彥廷</div>

目錄

一本「工欲善其事，必先利其器」的風景繪畫工具書

一 分解步驟示範與詮釋

1 水彩篇
1-1 水彩《樹》的步驟示範……………………………………………………1
1-2 水彩《交通工具》的步驟示範…………………………………………2
1-3 水彩《人物》的步驟示範………………………………………………3
1-4 水彩《全景風景》的步驟示範…………………………………………4
1-5 水彩風景作品的詮釋……………………………………………………5

2 水墨篇
2-1 水墨《樹》的步驟示範……………………………………………………7
2-2 水墨《交通工具》的步驟示範…………………………………………8
2-3 水墨《人物》的步驟示範………………………………………………9
2-4 水墨《全景風景》的步驟示範…………………………………………10
2-5 水墨風景作品的詮釋……………………………………………………11

二 風景繪畫學習的四個階段題材

1 有機形—植物篇……………………………………………………………13

2 幾何形—建築篇……………………………………………………………27

3 空間透視—街道篇…………………………………………………………43

4 整體整合—綜合篇…………………………………………………………58

一、分解步驟示範與詮釋
1.水彩篇
1-1 水彩《樹》的步驟示範
侯彥廷 /28x19cm/mission 金級水彩顏料

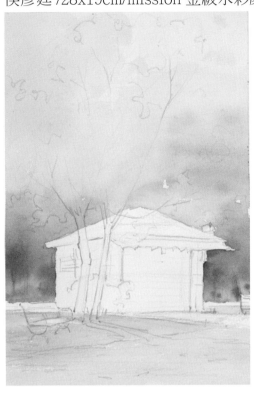

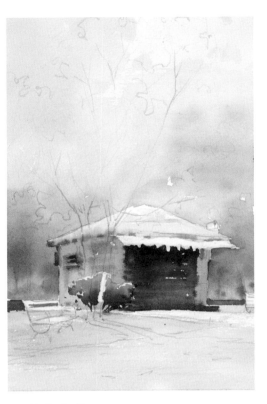

1.鋪上底色：
保留房子主角的位子不打水留白，
其於打水鋪上地面與天空遠景的固
有色。

2.畫出主角：
從房子主角開始分出明暗變化，掌
握一個區域由淺畫到深的原則。

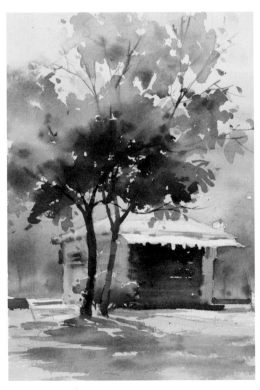

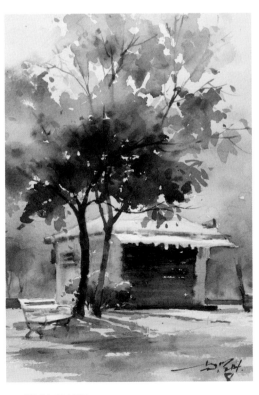

3.推出空間：
畫上顏色較深前景樹與影子分出空
間，注意樹形的凹凸變化和葉子的
聚散。

4.修飾細節：
針對每個區域的特徵處理，運用重
疊的筆觸強化細微的空間與整體的
完整性。

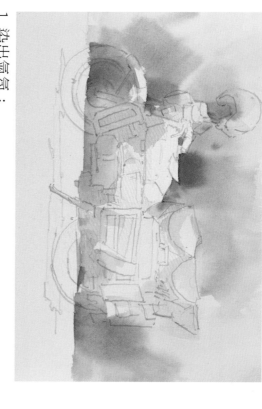

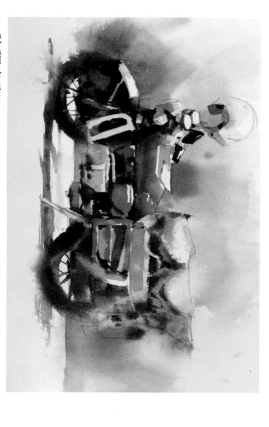

1. 染出氣氛：
物體焦點處與高光處留白，渲染背景雄立整張統一調與虛實節奏。

2. 定出焦點：
從焦點區切入鋪上固有色，運用縫合法強調清晰的輪廓線。

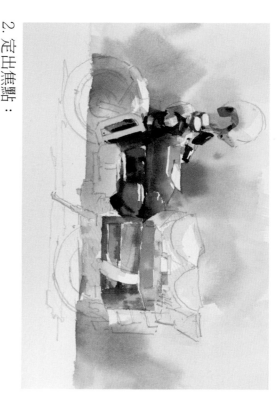

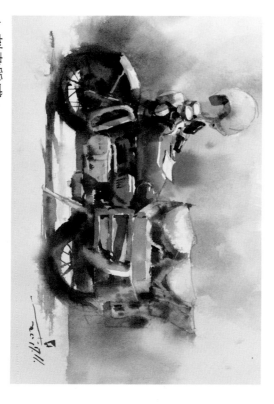

3. 強調虛實：
噴水宣染讓顏色跟輪廓融入背景，烘托清晰的焦點區。

4. 刻畫質感：
乾筆重疊約 1/3 的面積，強調主題特徵與細形狀刻畫質感。

1-3 水彩《人物》的步驟示範
侯彥廷 /28x19cm/mission 金級水彩顏料

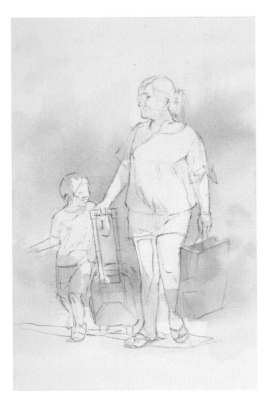

1. 染出氣氛：
用簡單的灰階色彩鋪上一層氣氛，
在背景未乾時染出虛實的變化。

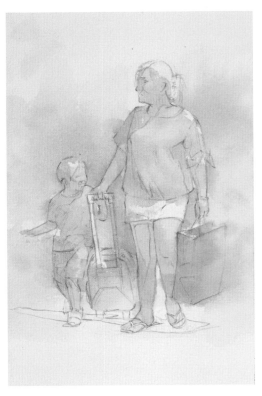

2. 鋪上淺色：
從淺色的地方開始鋪上固有色，部
份邊緣處打水使讓色彩融入背景
中。

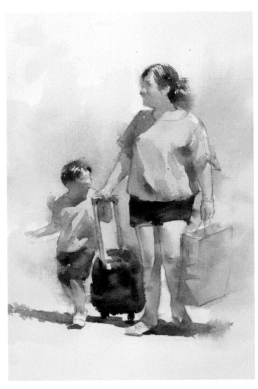

3. 加上深色：
從上往下順著深淺加上深色變化，
強調光影的形狀善用濃度強調凹凸
的空間。

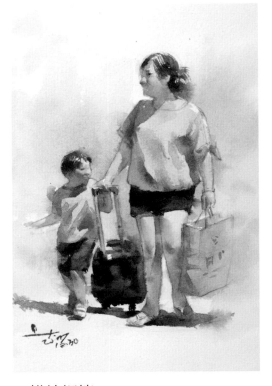

4. 描繪細節：
開始用水份較乾的筆觸，描繪衣服
轉折、身體關節處跟五官細節。

1-4 水彩《全景風景》的步驟示範
侯彥廷 /19x28cm/mission 金級水彩顏料

1. 染出氣氛：
保留屋頂、點景人與地面的最白處，其於渲染出遠景與亮處的底色。

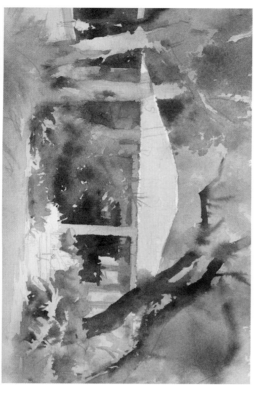

2. 定出主角：
從主角區開始加深同時留出亮面的形狀，由中間向外擴的畫注意虛實關係。

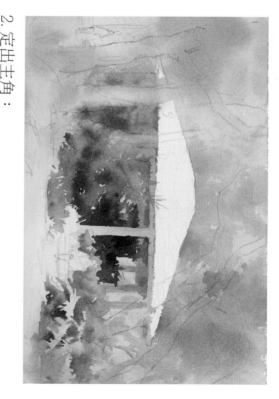

3. 整理邊角：
處理邊角的位置，打水在畫形成較朦朧的輪廓烘托出主角的區域。

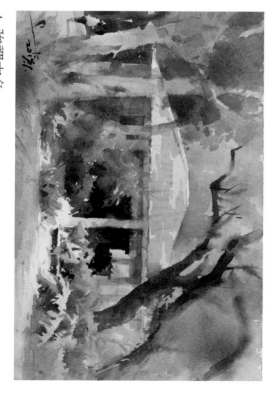

4. 強調主角：
整理整體的光影與明暗的對比，加上點景人和主角的質感。

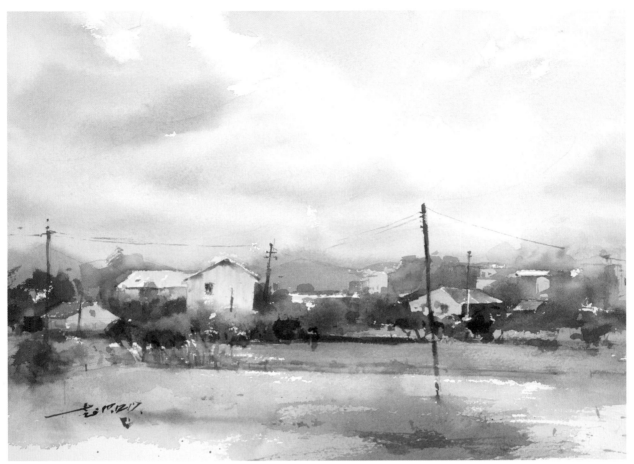

水彩風景作品 / 侯彥廷 /28x38cm/mission 金級水彩顏料

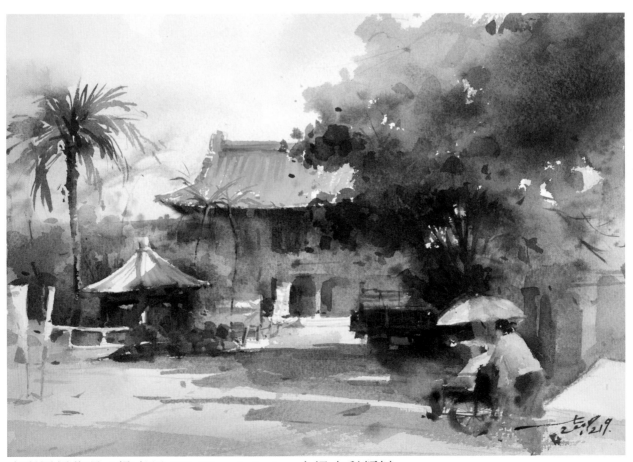

水彩風景作品 / 侯彥廷 /28x38cm/mission 金級水彩顏料

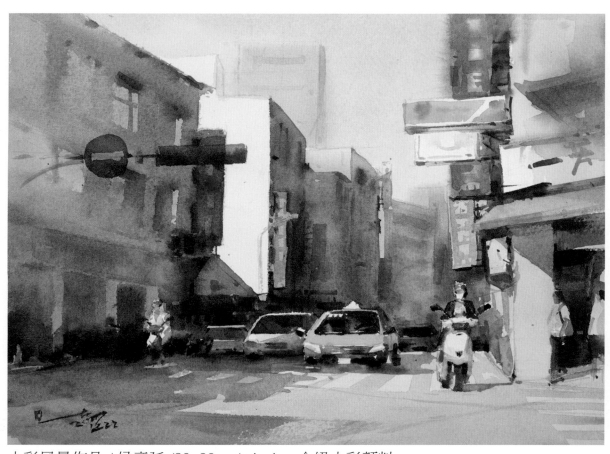

水彩風景作品 / 侯彥廷 /28x38cm/mission 金級水彩顏料

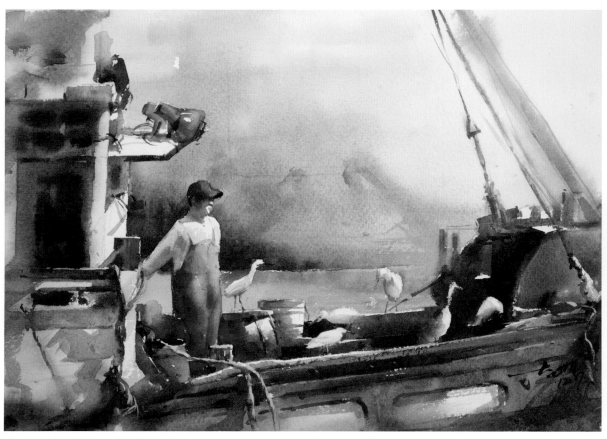

水彩風景作品 / 侯彥廷 /28x38cm/mission 金級水彩顏料

2 水墨篇
2-1 水墨《樹》的步驟示範
林逸安 /30x35cm/mission 金級水彩顏料

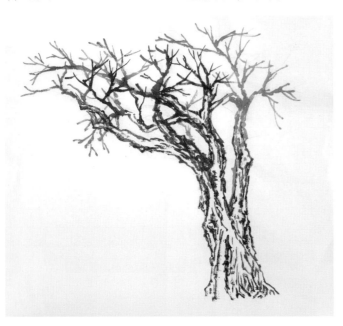

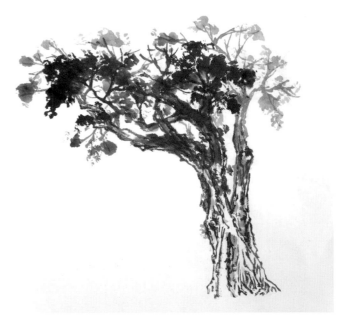

1、構圖和鈎枝：
樹幹用雙鈎和皴法做出樹皮質感，樹枝分出前後墨色。

2、點葉：
把筆轉開，做上下跳躍的胡椒點，注意點葉的疏密和墨色濃淡的變化。

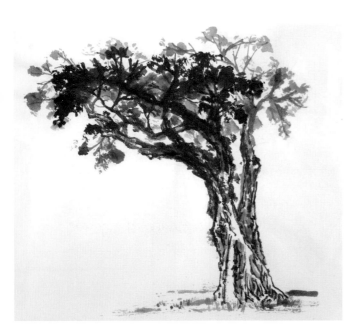

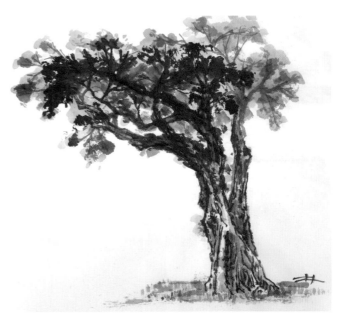

3、染墨色：
用淡墨整理，樹縫中多餘的白。

4、染彩色：
用藤黃和花青調出不同調子的綠，用赭石畫樹幹和枝，淡淡地上固有色。

2-2 水墨《交通工具》的步驟示範
林逸安 /30x30cm/mission 金級水彩顏料

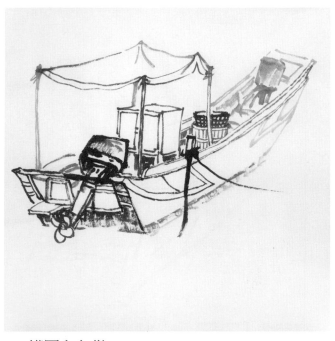

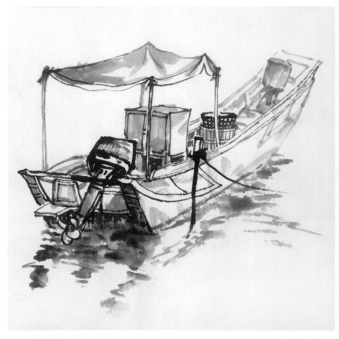

1、構圖和勾勒：
用中鋒和側鋒畫出小船輪廓的轉折，注意前後空間的線條粗細和墨色濃淡。

2、墨塊：
用皴繼續畫出小船前後的空間和光線，噴點清水畫出倒映。

3、染墨色和彩色：
淡墨和淡彩畫出小船的固有色，暗面用赭石和花青調出的灰色階。

4、整體統合：
最後，用墨色再重點加強小船局部的轉折。

2-2 水墨《人物》的步驟示範
林逸安 /25x30cm/mission 金級水彩顏料

1、構圖和勾勒：
用中鋒和側鋒畫出人物輪廓的轉折，注意線條
粗細和虛實。
繼續畫出人物前後的空間和光線，注意墨色濃
淡的變化。

2、染墨色和彩色：
淡墨和淡彩畫出皮膚、衣服的固有色，暗面用
赭石和花青調出的灰色階。

3、整體統合：
最後，用墨色再重點加強衣服的轉折。

1、前景描繪：
用墨骨和雙鉤技法，畫出前景盆栽的空間，注意用較濃的墨色和較粗的線條。

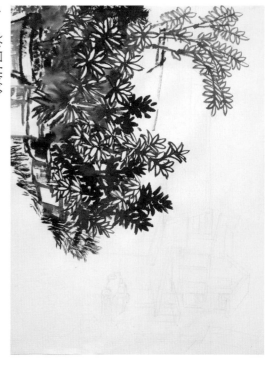

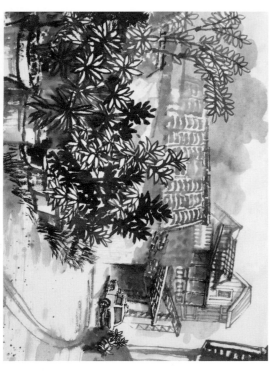

2、中景描繪：
畫出建築物前後的空間和光線，注意用較細緻的線條，和注意墨色濃淡的變化。

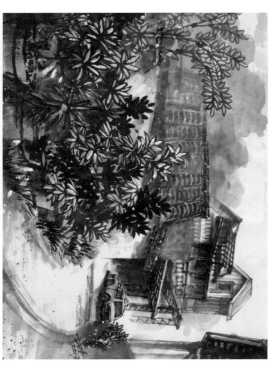

3、遠景描繪：
噴一點清水，用淡墨畫出遠山，和整理畫面局部的白。

4、整體統合：
淡墨和淡彩畫出盆栽、建築物的固有色，暗面用赭石和花青調出的灰色階。

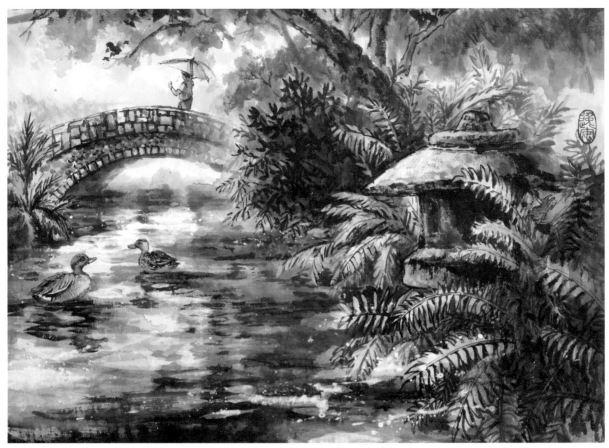

水墨風景作品 / 林逸安 /30x40cm/mission 金級水彩顏料

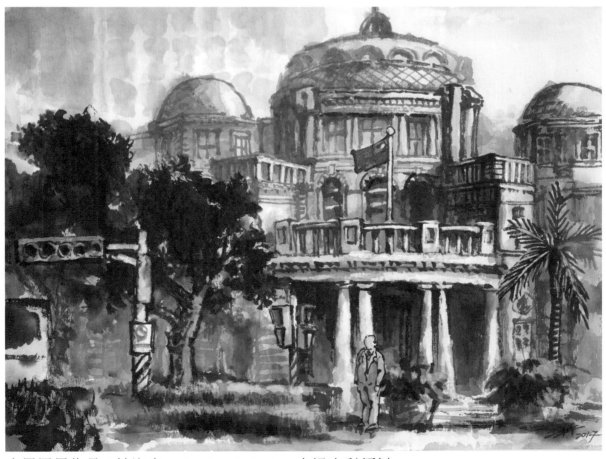

水墨風景作品 / 林逸安 /30x40cm/mission 金級水彩顏料

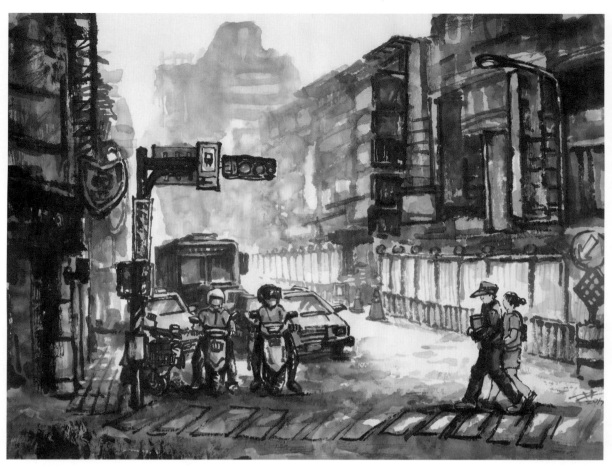

水墨風景作品 / 林逸安 /30x40cm/mission 金級水彩顏料

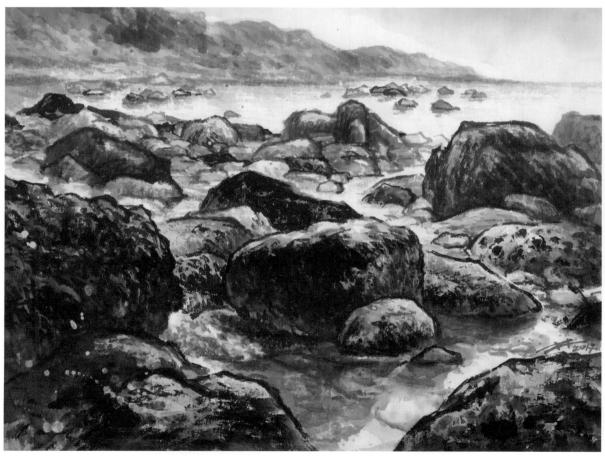

水墨風景作品 / 林逸安 /30x40cm/mission 金級水彩顏料

圖號 :1001

圖號 :1002

圖號 :1003

圖號 :1004

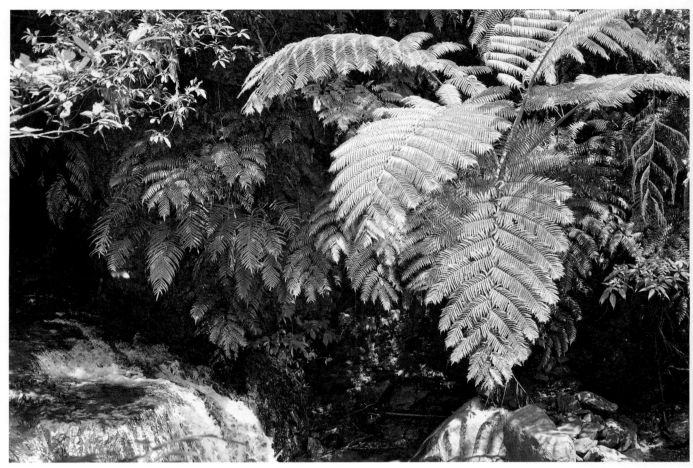

圖號 :1005

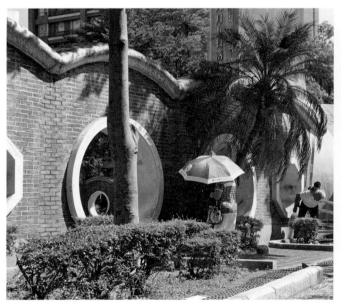

圖號 :1006

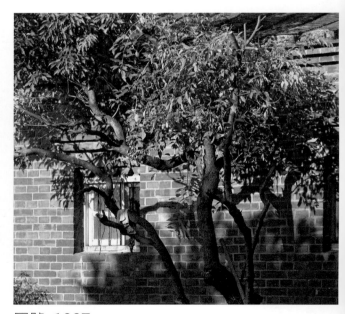

圖號 :1007

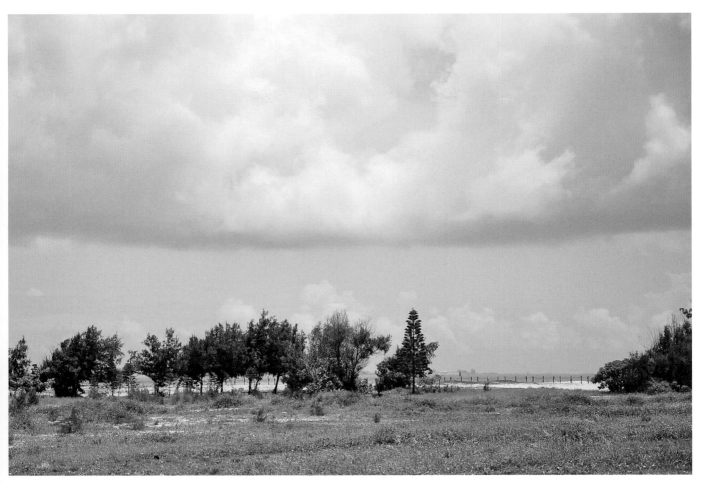

圖號 :1008

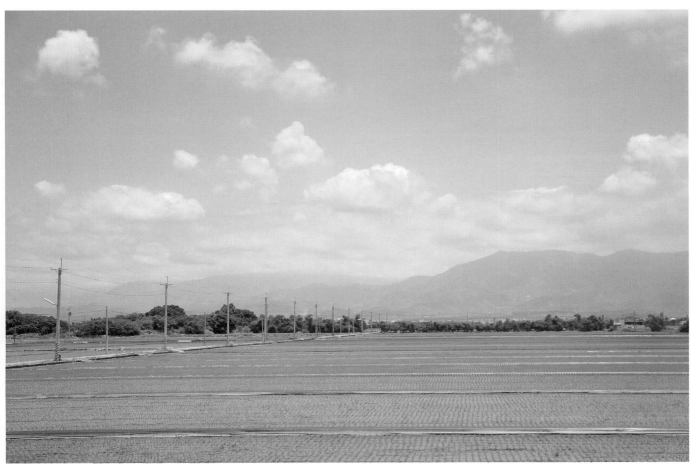

圖號 :1009

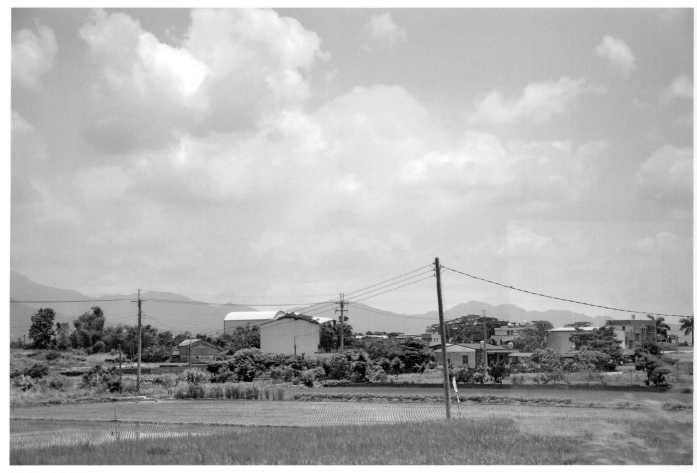

圖號 :1010

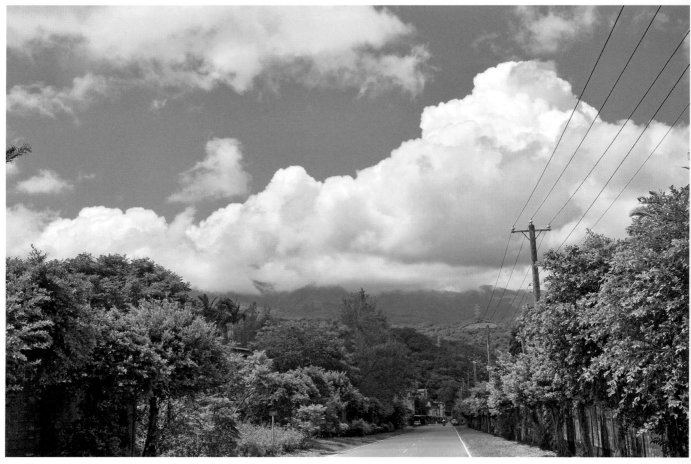

圖號 :1011

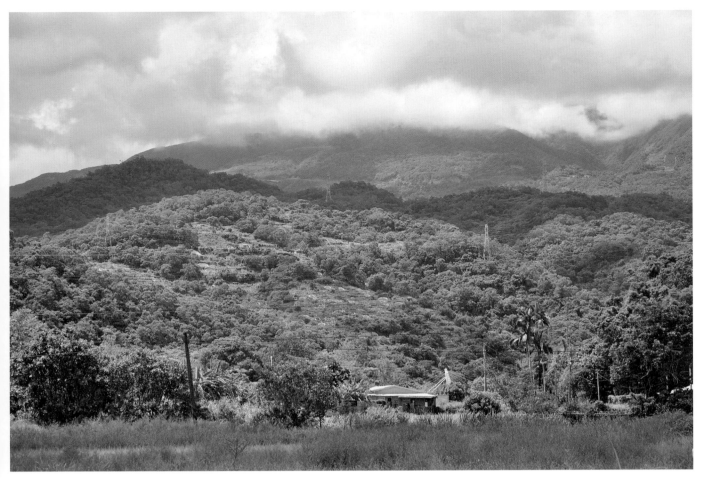

圖號 :1012

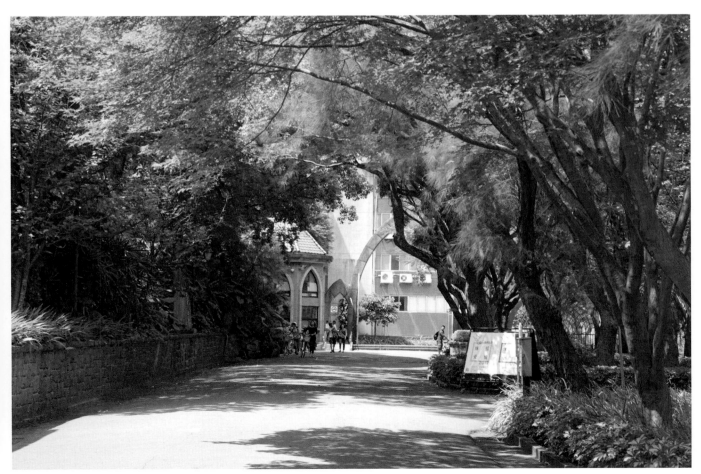

圖號 :1013

圖號 :1014

圖號 :1015

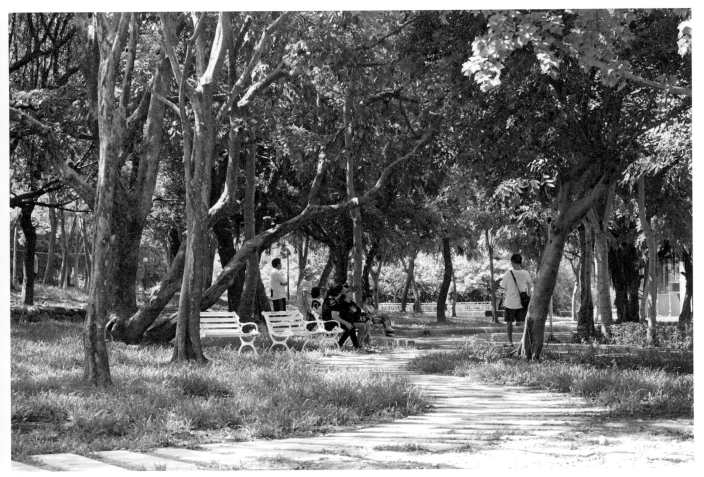

圖號 :1016

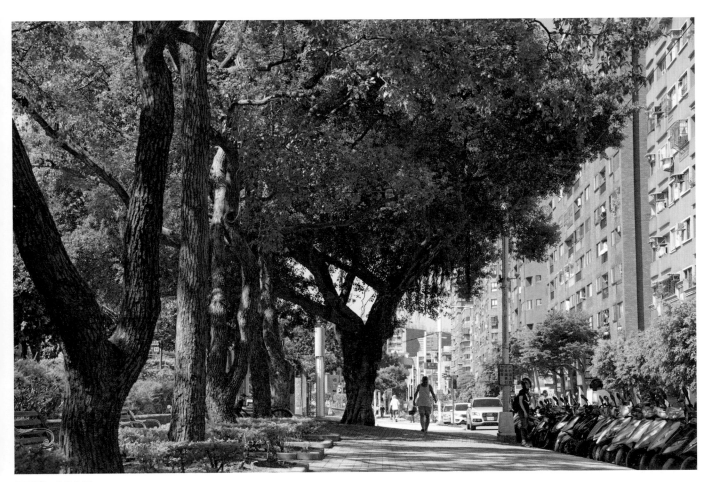

圖號 :1017

圖號 :1018

圖號 :1019

圖號 :1020

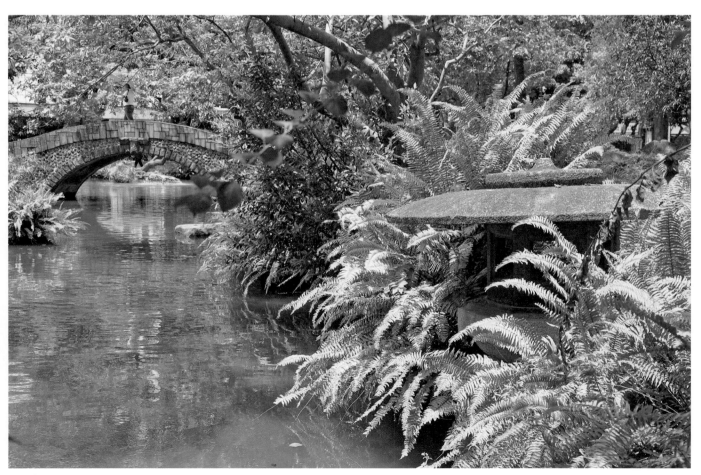

圖號 :1021

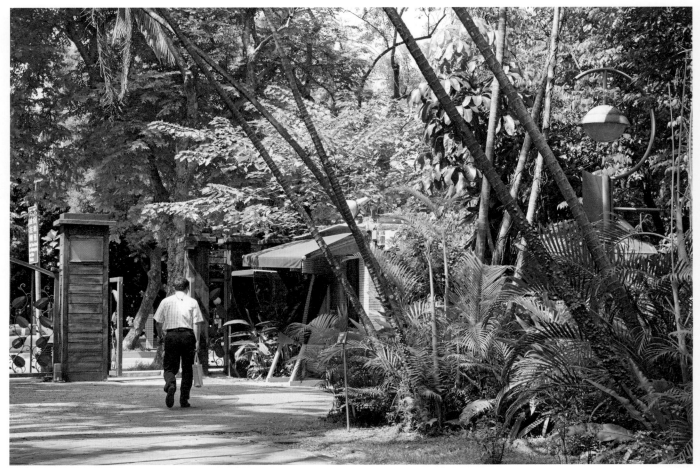

圖號 :1022

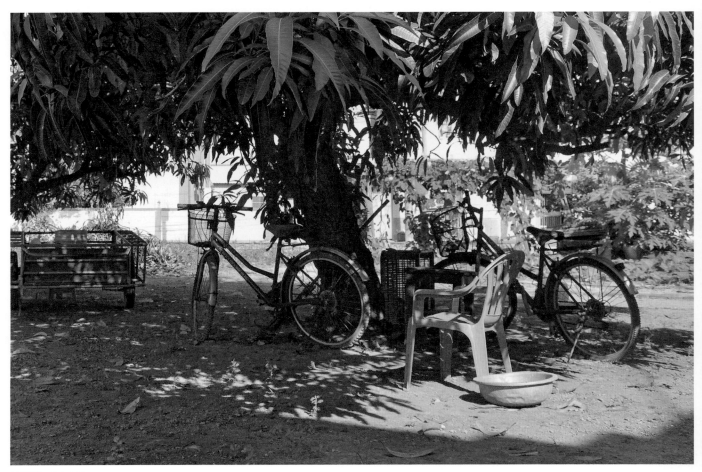

圖號 :1023

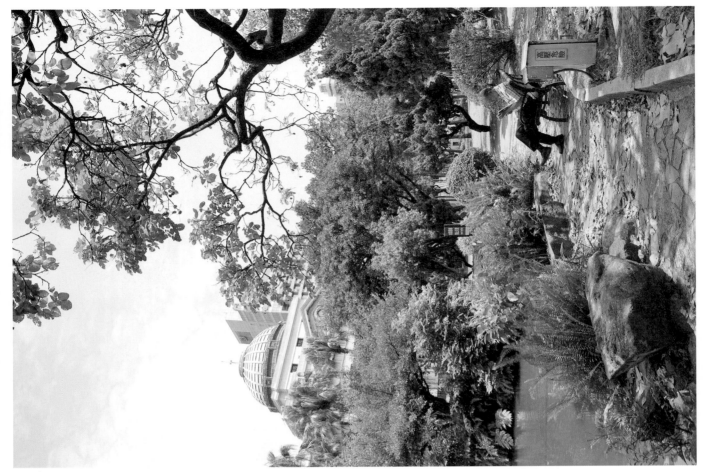

圖號:1024

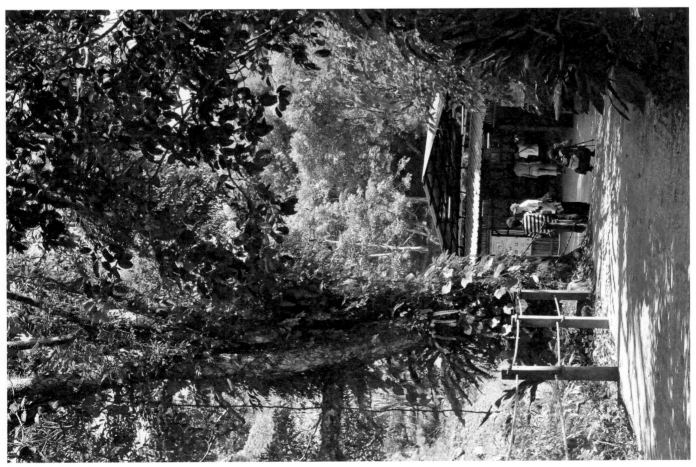

圖號:1025

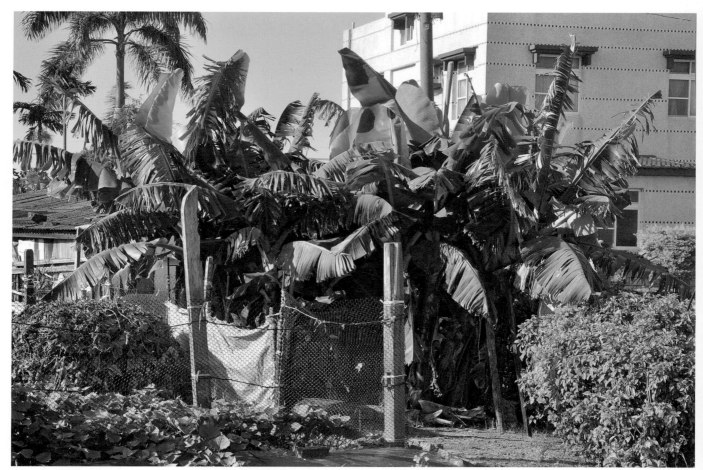

圖號 :1026

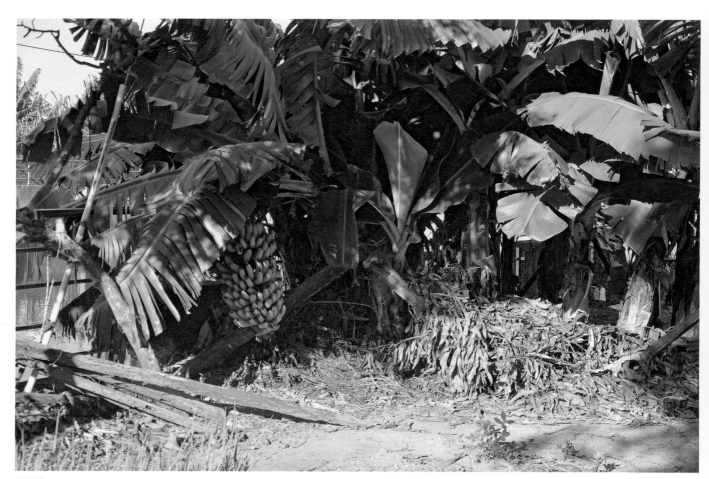

圖號 :1027

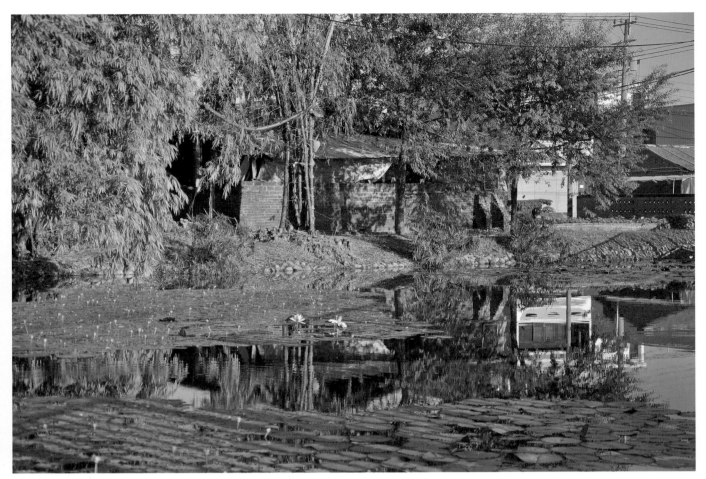

圖號 :1028

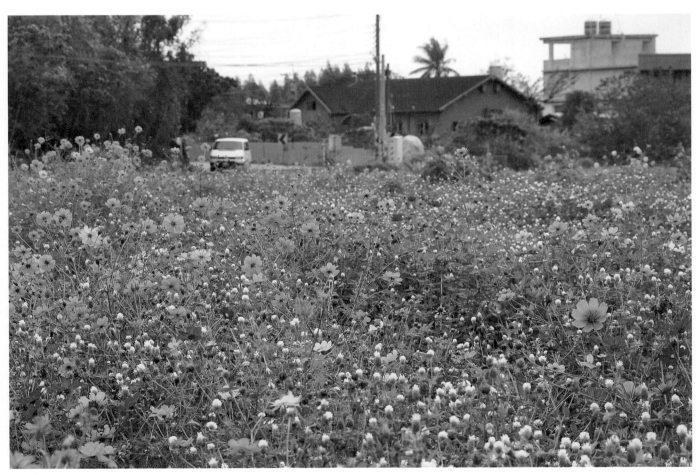

圖號 :1029

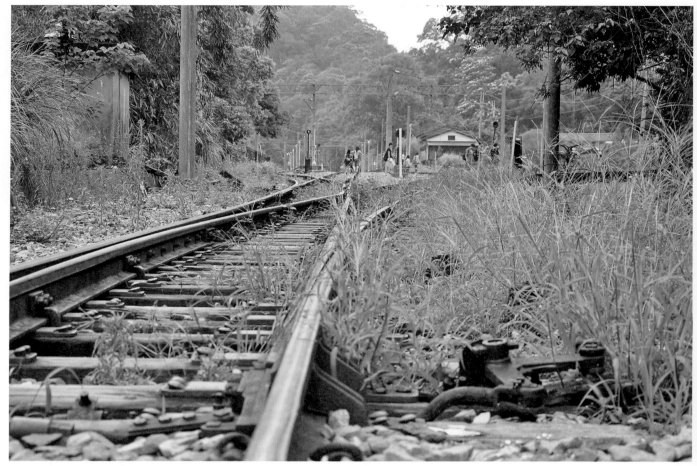

圖號 :1030

圖號 :1031

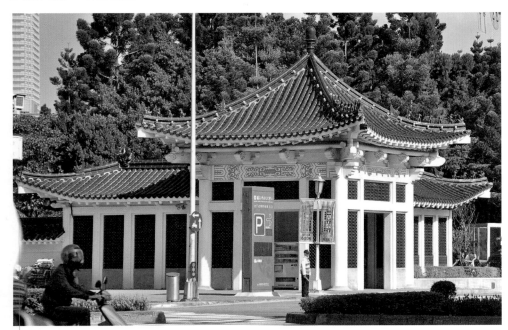

圖號 :2001

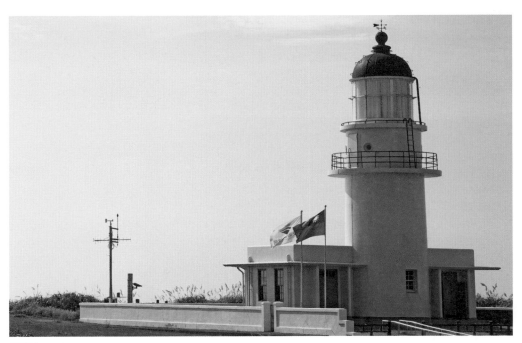

圖號 :2002

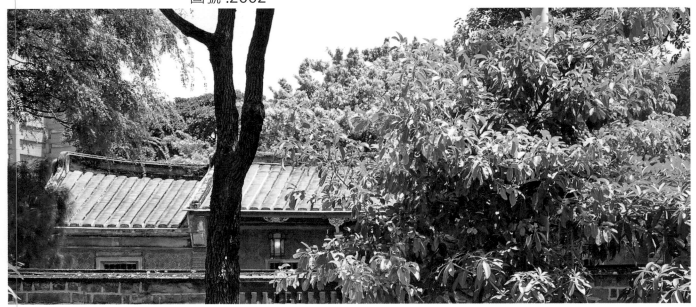

圖號 :2003

圖號:2004

圖號:2005

圖號:2006

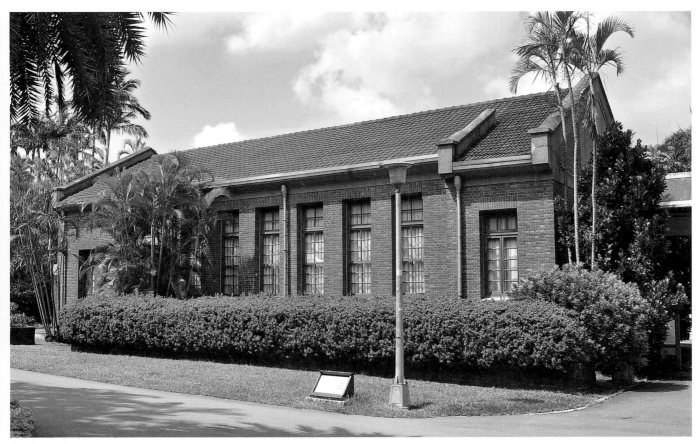

圖號:2007

圖號:2008

圖號 :2009

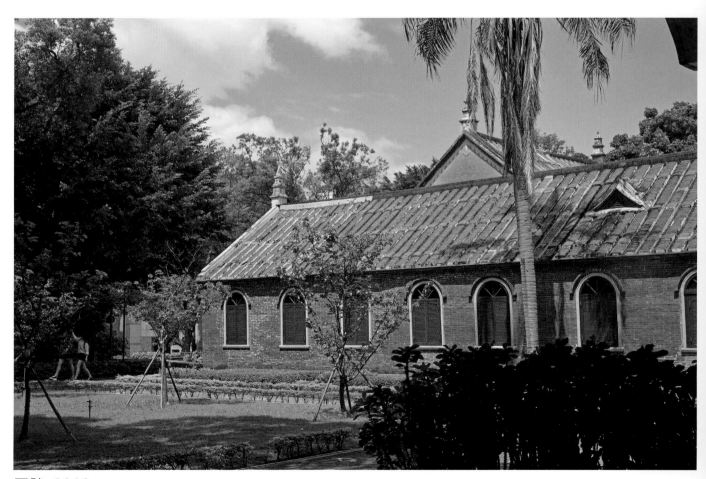

圖號 :2010

圖號 :2011

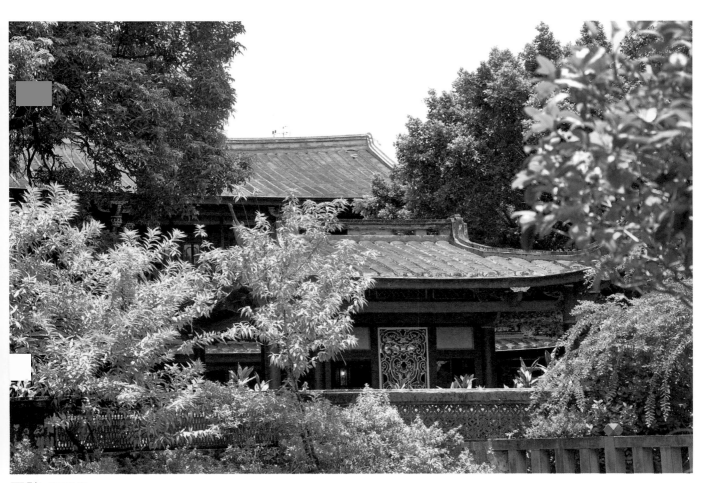

圖號 :2012

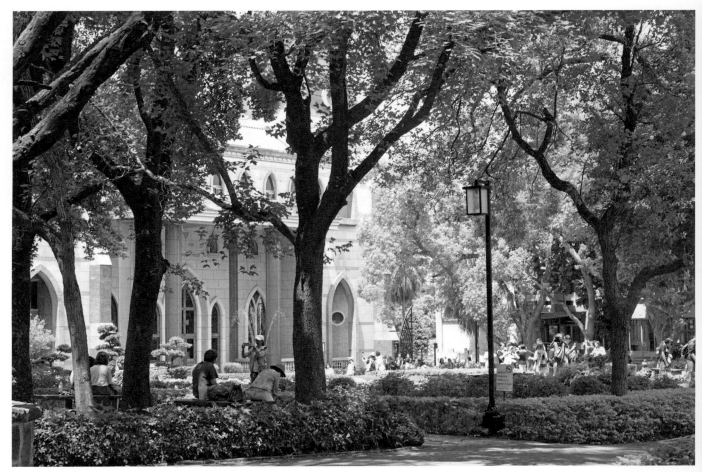

圖號 :2013

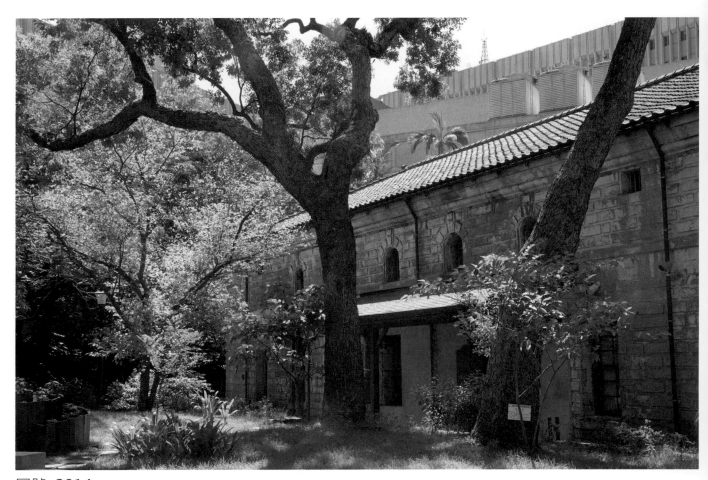

圖號 :2014

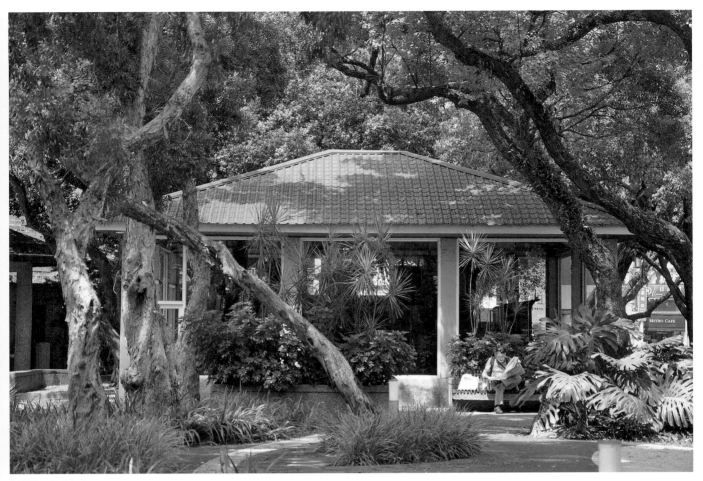

圖號 :2015

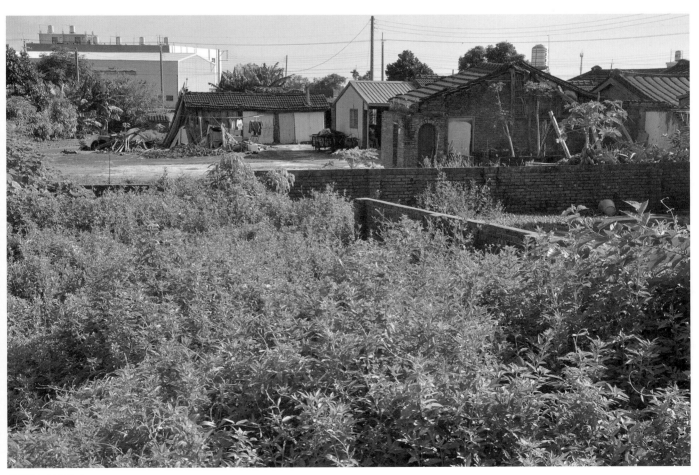

圖號 :2016

33

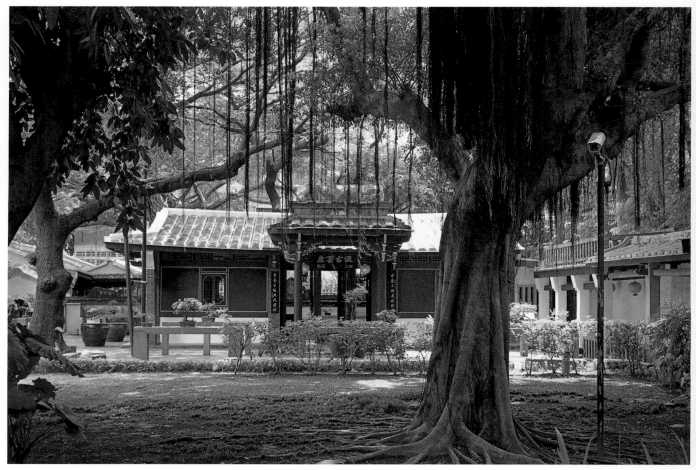

圖號 :2017

圖號 :2018

圖號 :2019

圖號 :2020

圖號 :2021

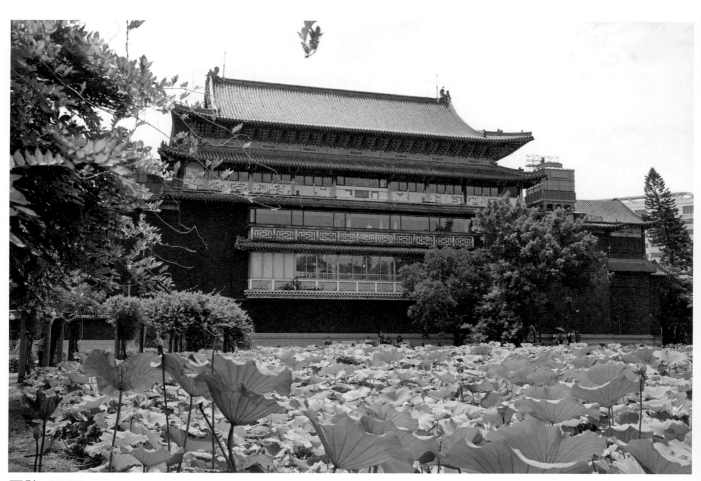

圖號 :2022

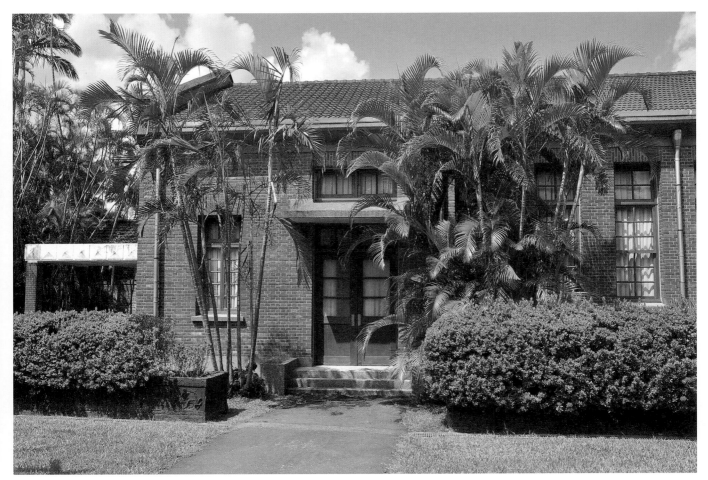

圖號 :2023

圖號 :2024

圖號:2025

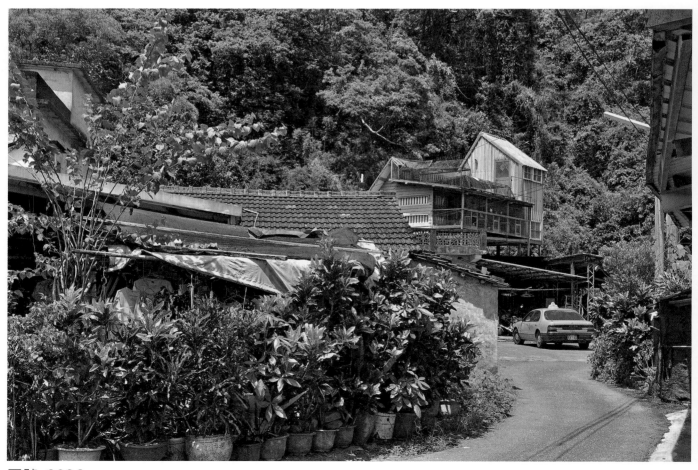

圖號:2026

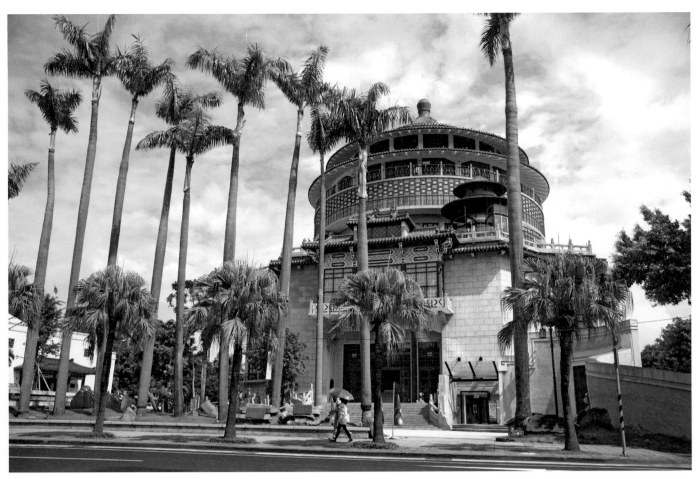

圖號 :2027

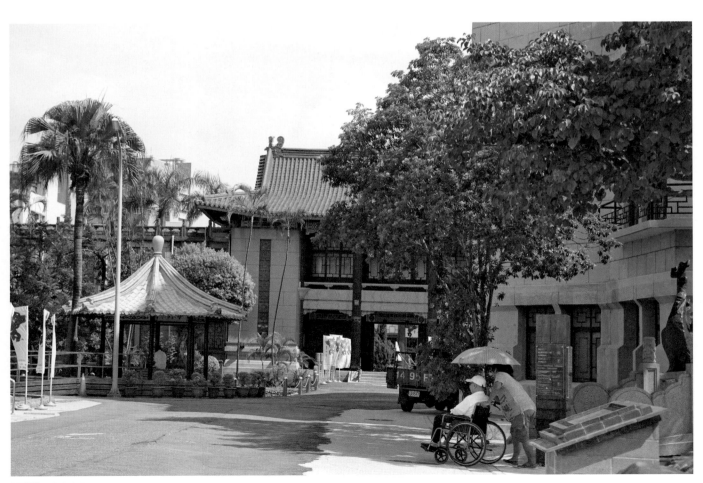

圖號 :2028

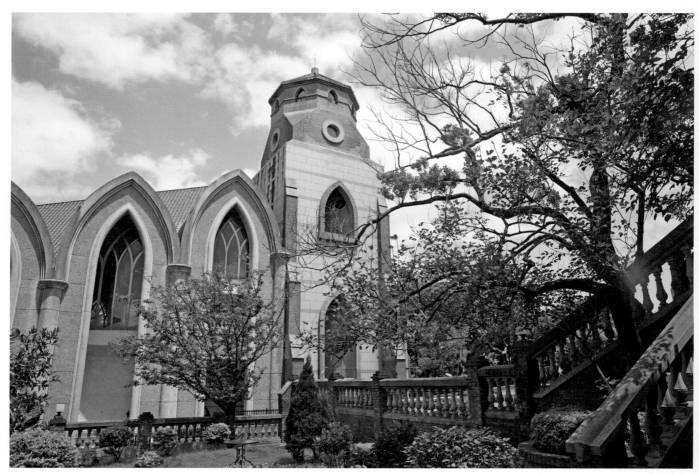

圖號 :2029

圖號 :2030

圖號 :2031

圖號 :2032

圖號 :2033

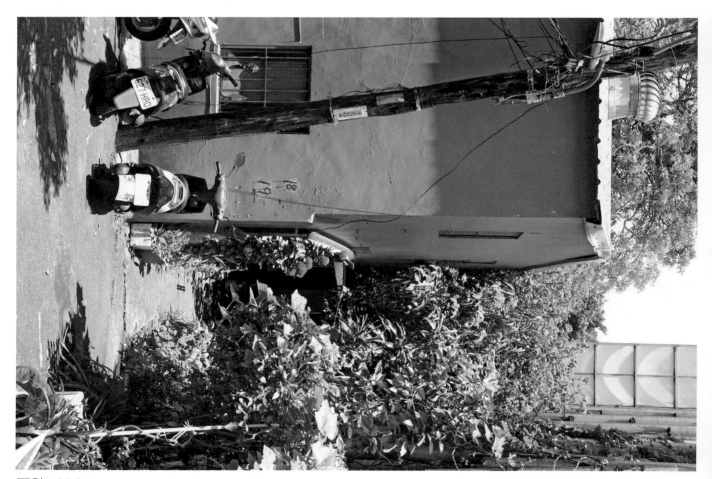

圖號 :2034

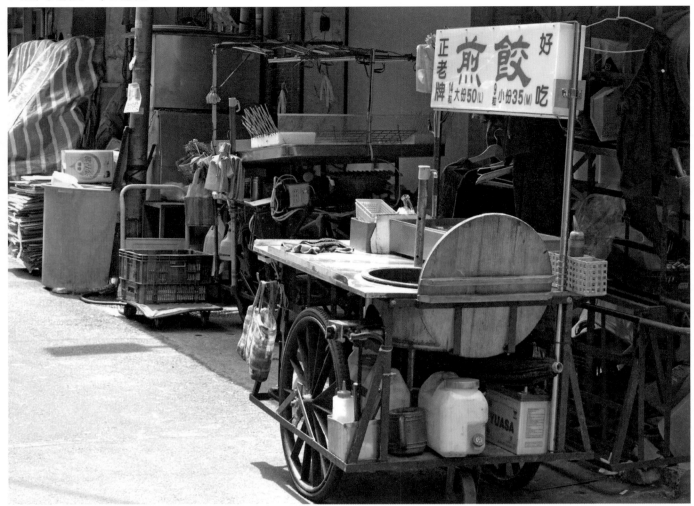

圖號 :3001

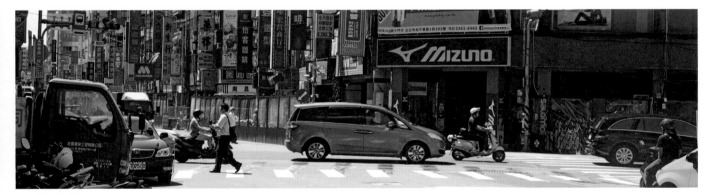

圖號 :3002

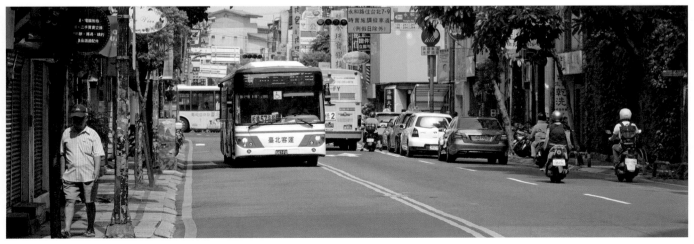

圖號 :3003

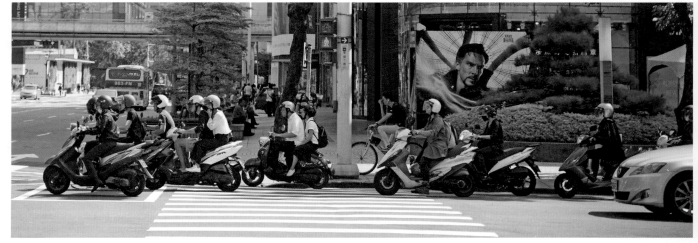

圖號 :3004

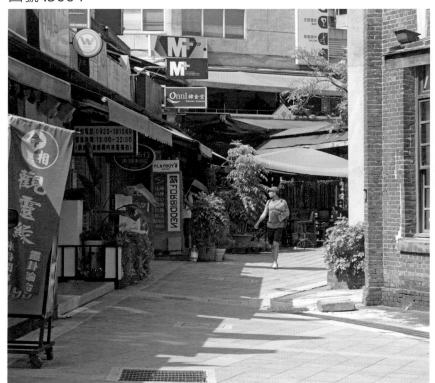

圖號 :3005

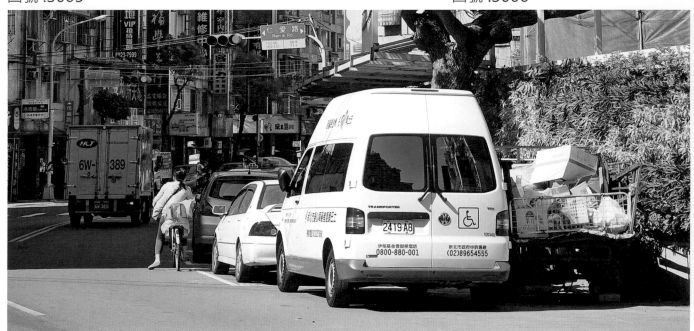

圖號 :3006

圖號 :3007

44

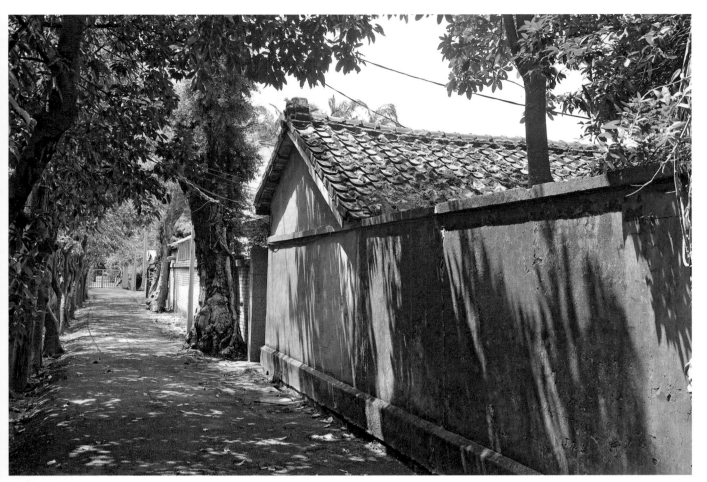

圖號 :3008

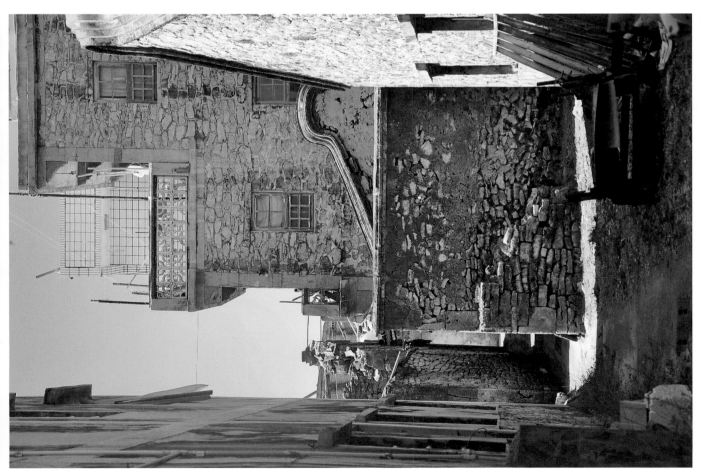

圖號 :3009

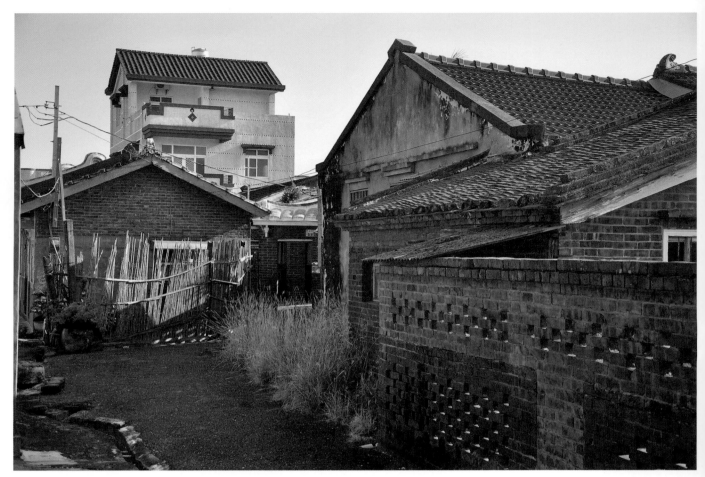

圖號 :3010

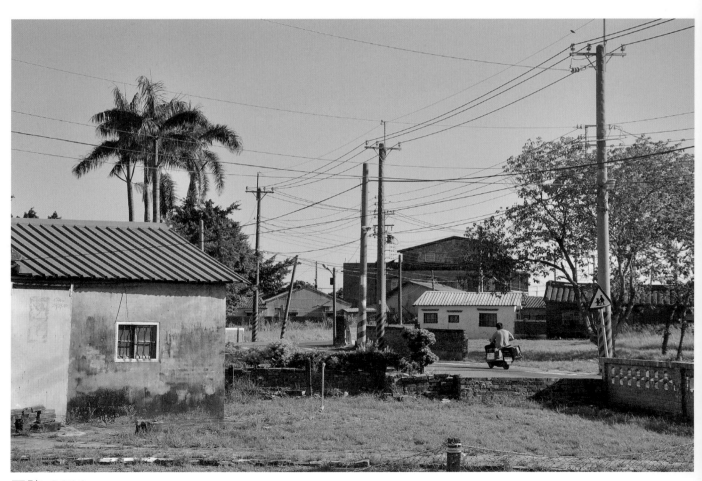

圖號 :3011

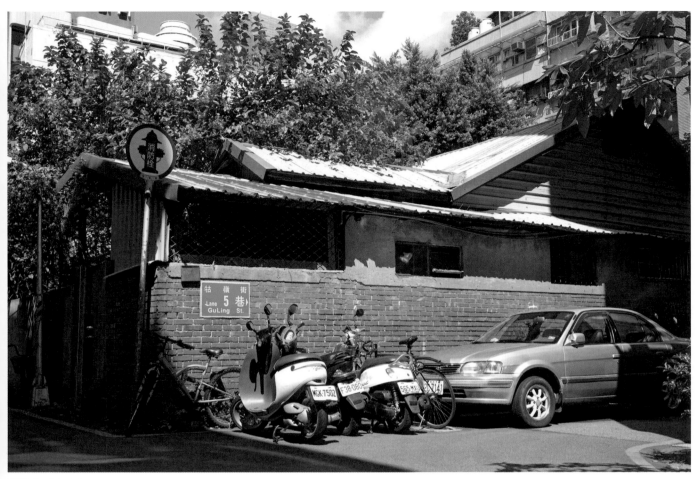

圖號 :3012

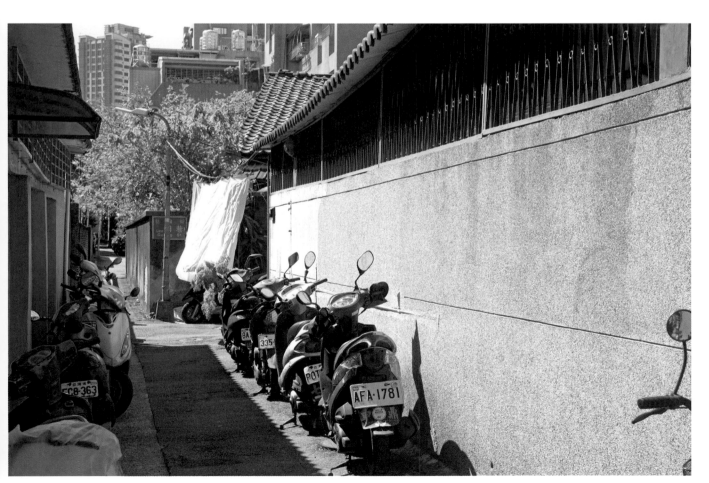

圖號 :3013

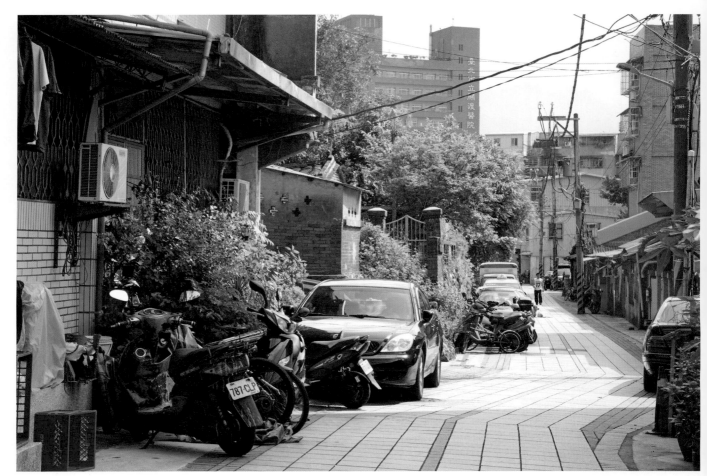

圖號 :3014

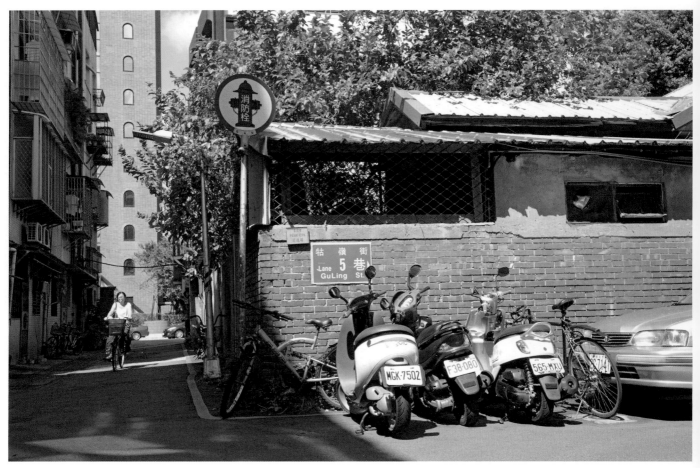

圖號 :3015

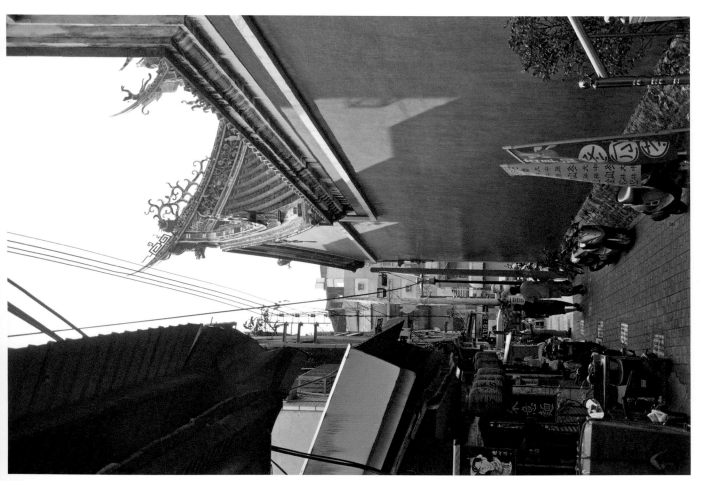

圖號 :3016

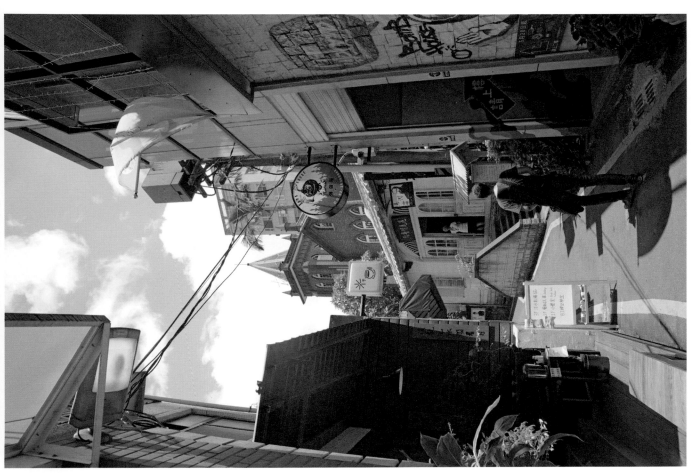

圖號 :3017

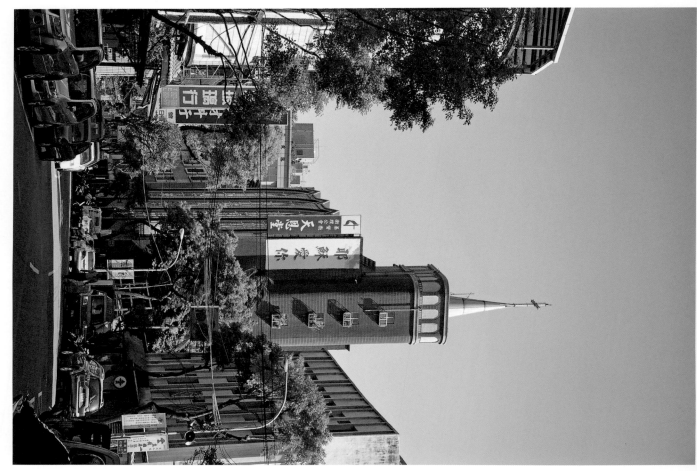

圖號 :3018

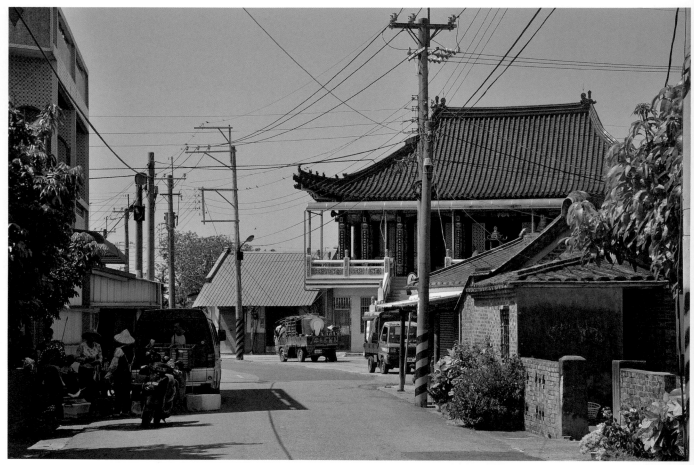

圖號 :3019

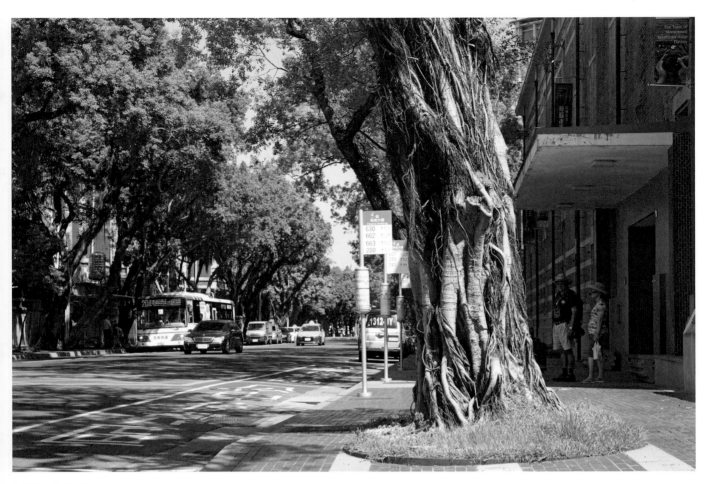

圖號 :3020

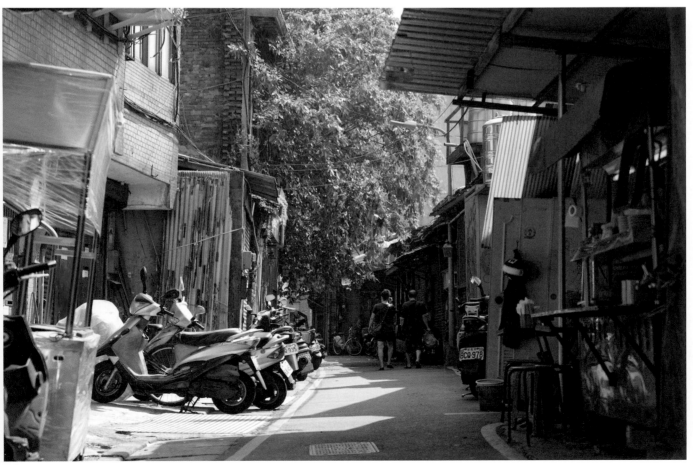

圖號 :3021

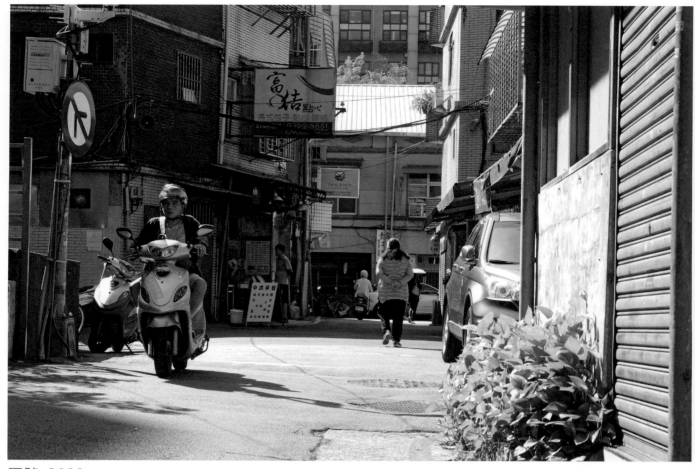

圖號 :3022

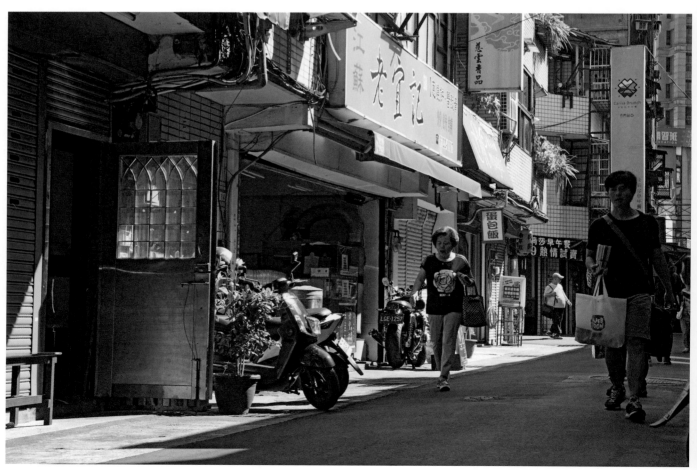

圖號 :3023

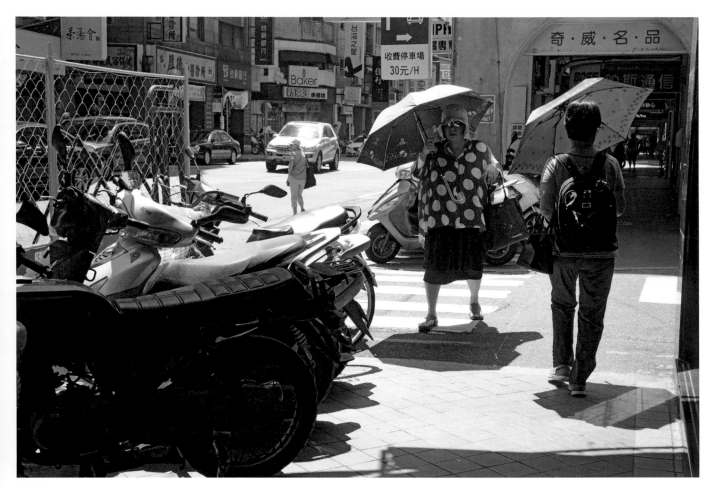

圖號 :3024

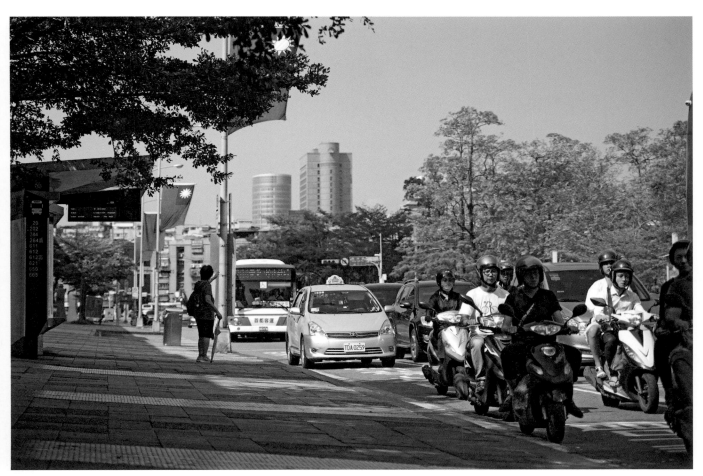

圖號 :3025

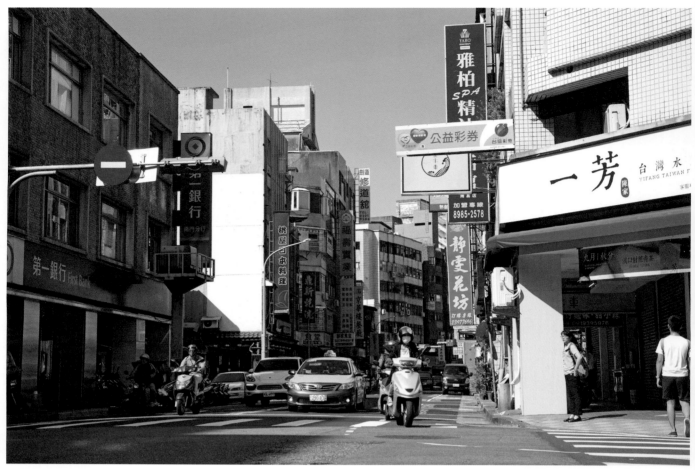

圖號 :3026

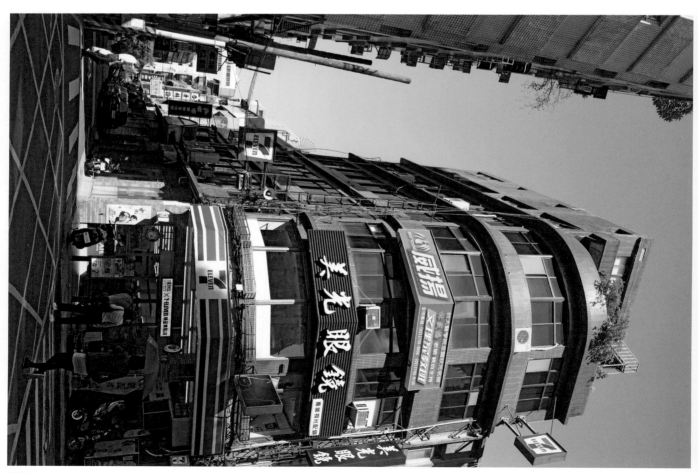

圖號 :3027

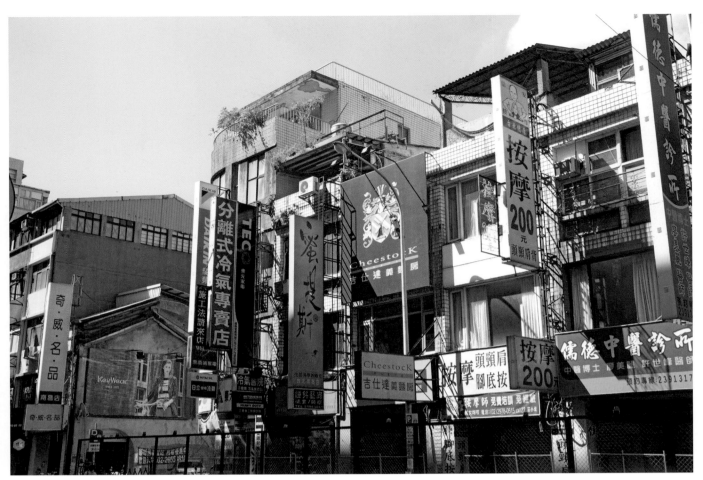

圖號 :3028

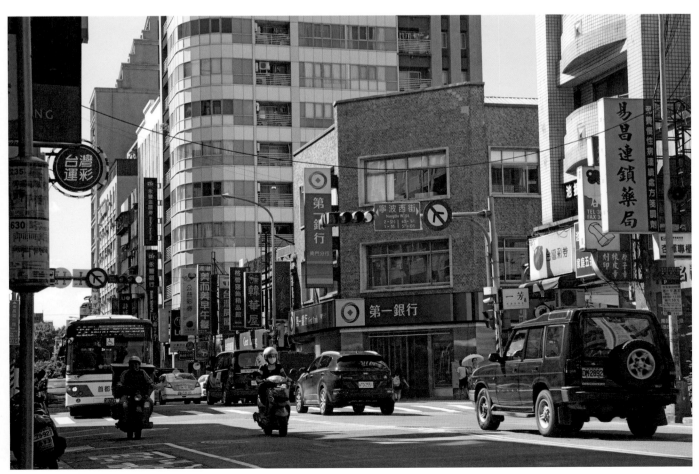

圖號 :3029

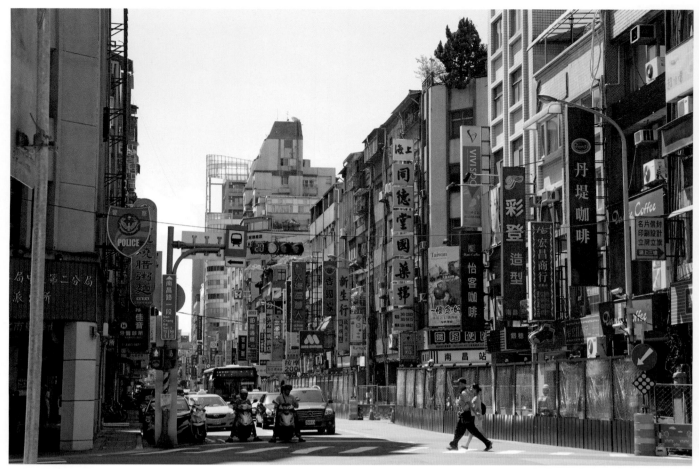

圖號 :3030

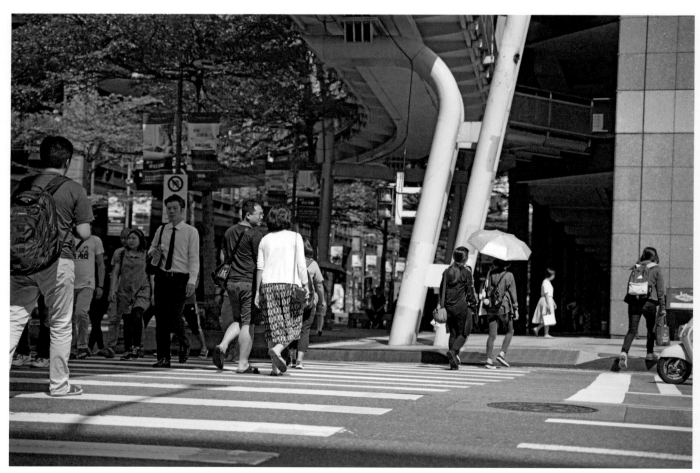

圖號 :3031

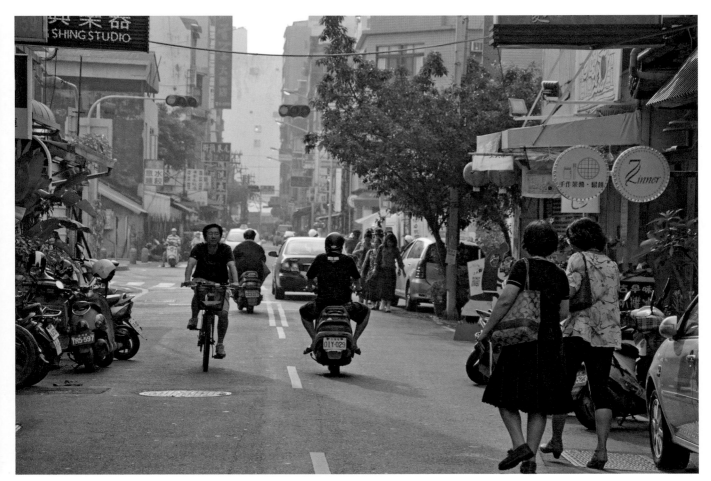

圖號:3032

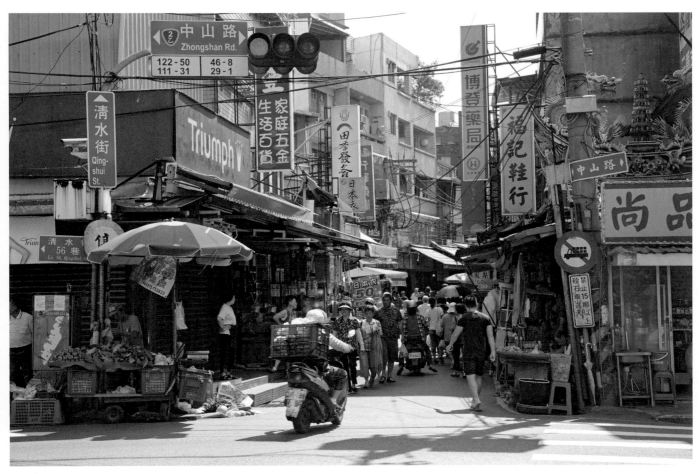

圖號:3033

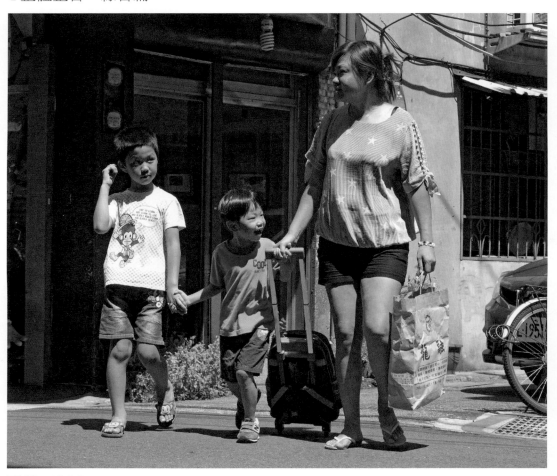

圖號 :4001

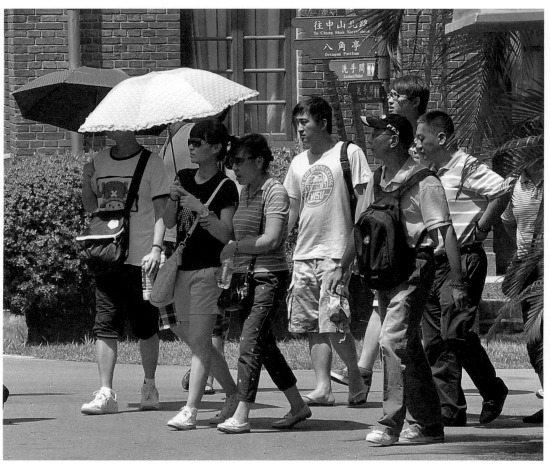

圖號 :4002

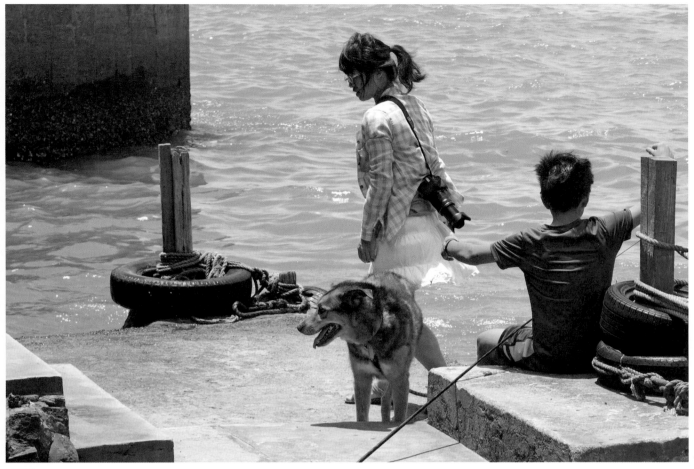

圖號 :4003

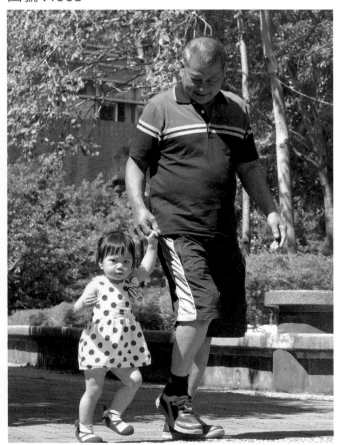

圖號 :4004

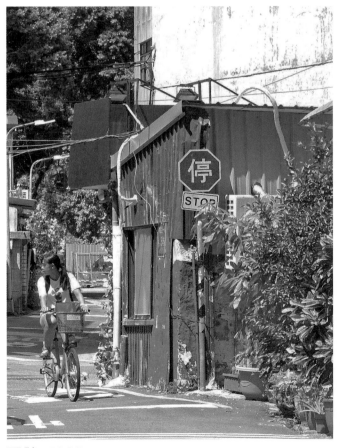

圖號 :4005

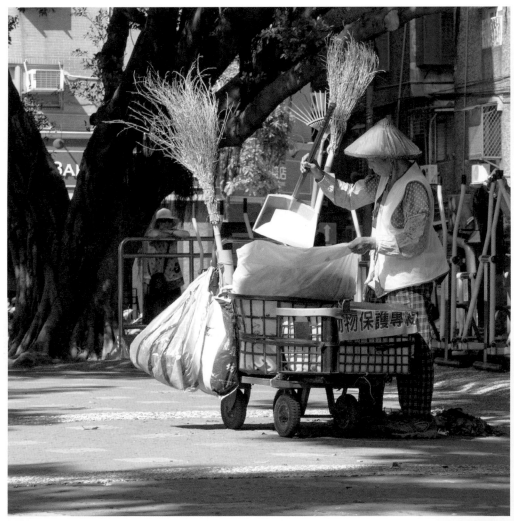

圖號 :4006

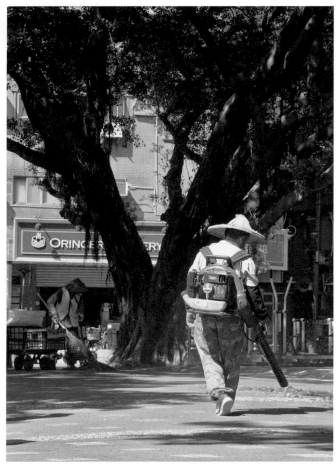

圖號 :4007

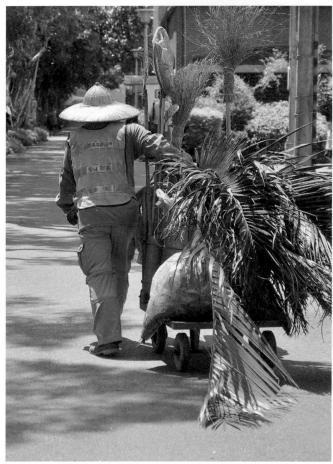

圖號 :4008

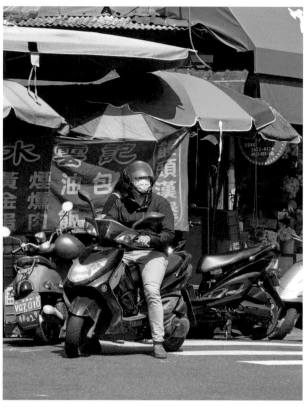

圖號 :4009

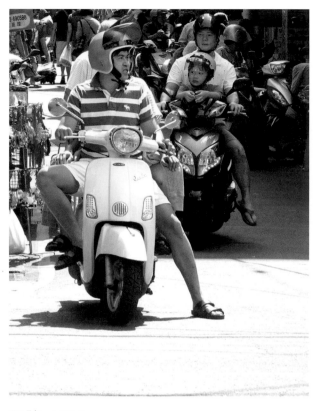

圖號 :4010

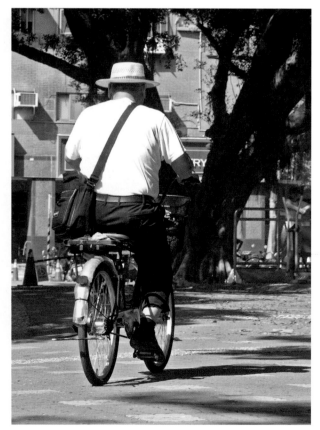

圖號 :4011

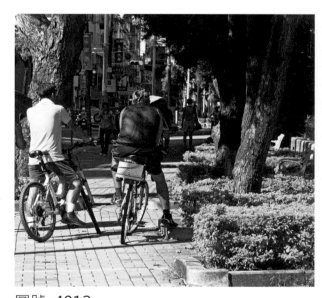

圖號 :4012

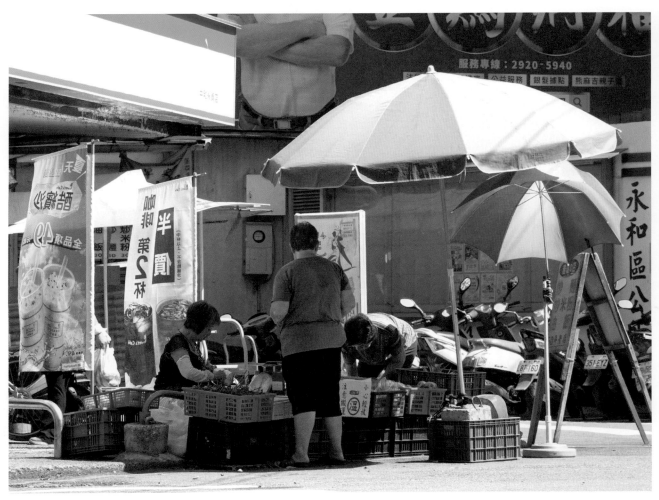

圖號 :4013

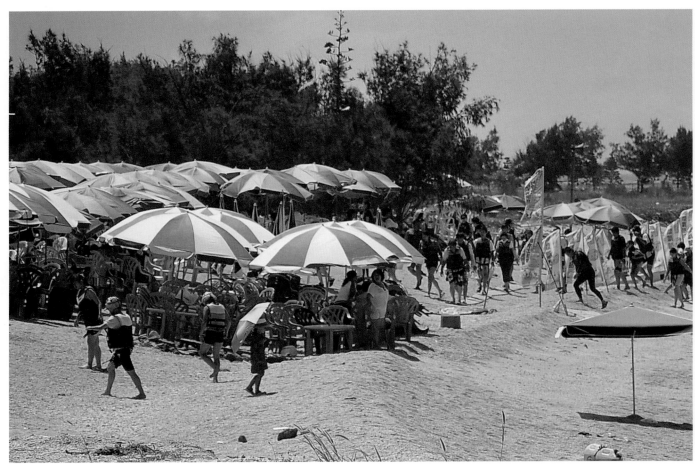

圖號 :4014

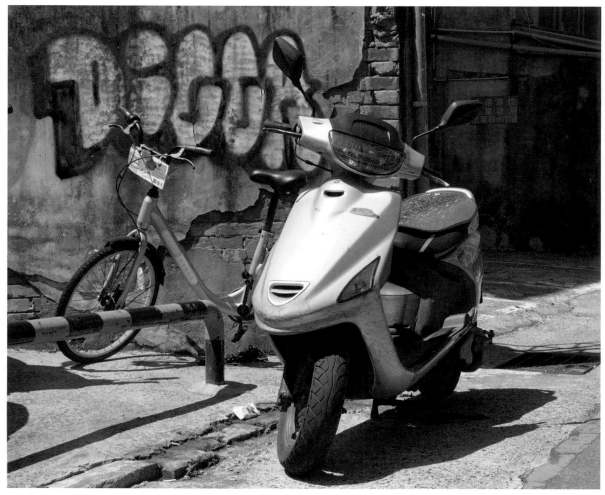

圖號 :4015

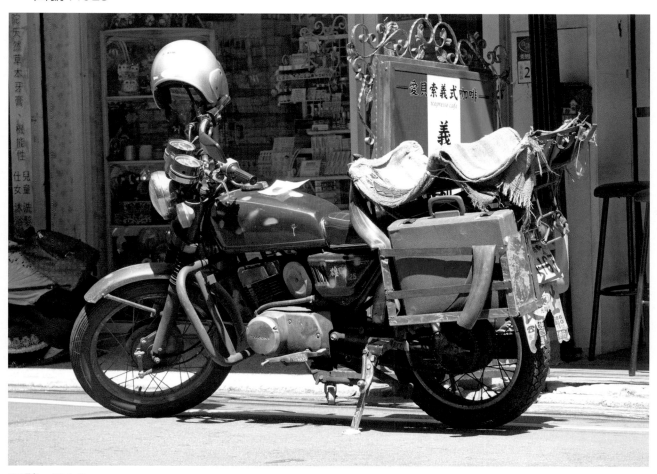

圖號 :4016

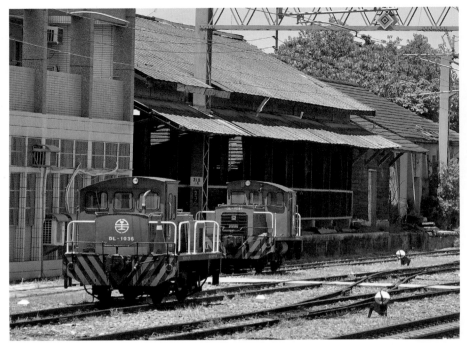

圖號 :4017

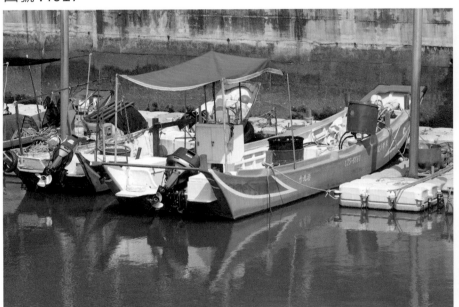

圖號 :4018

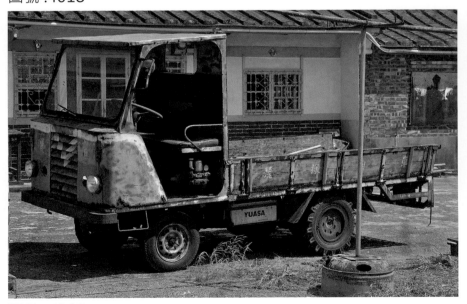

圖號 :4019

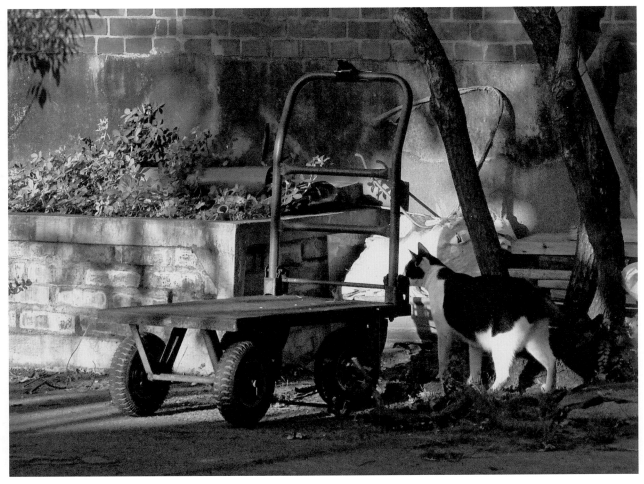

圖號 :4020

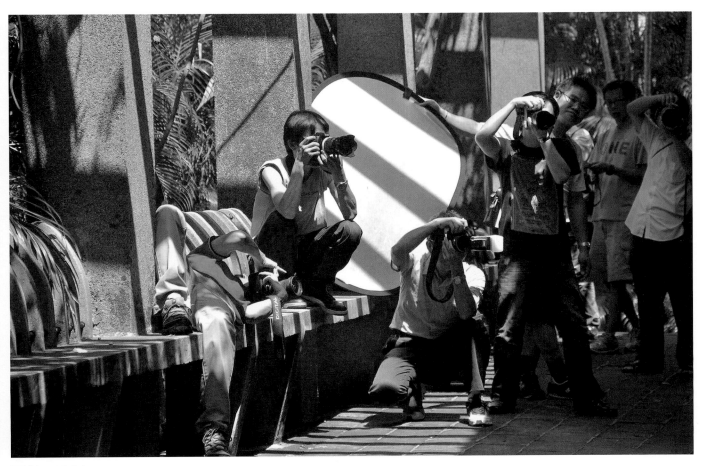

圖號 :4021

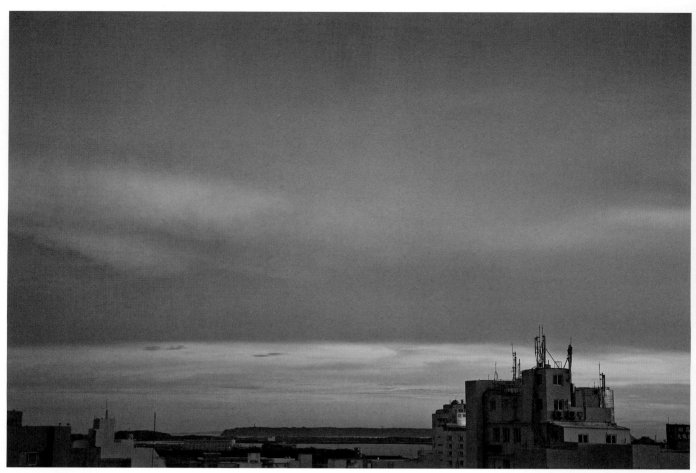

圖號 :4022

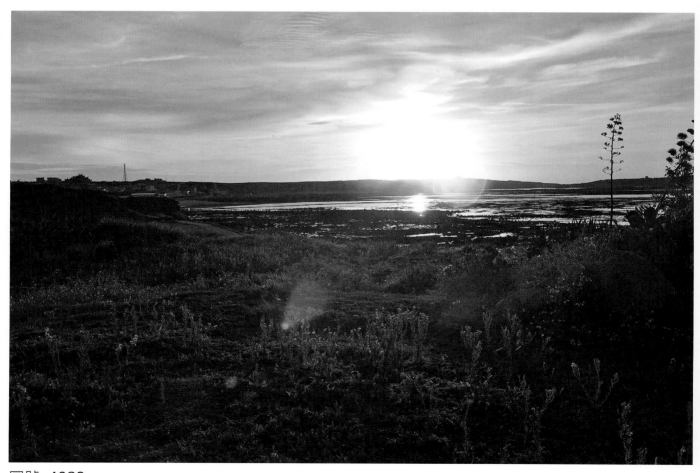

圖號 :4023

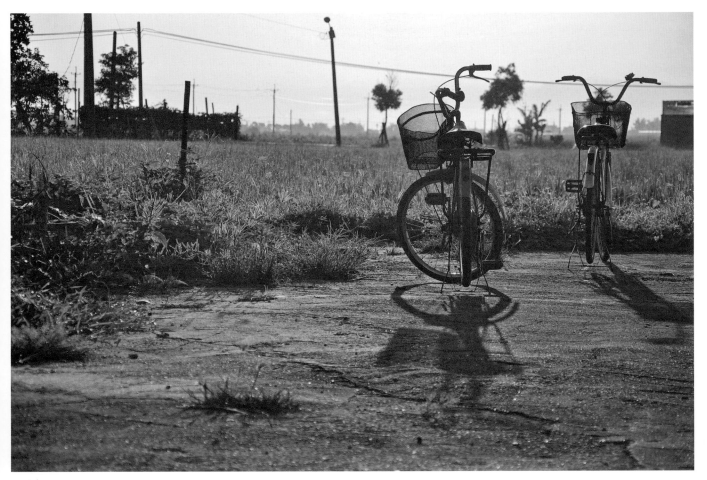

圖號 :4024

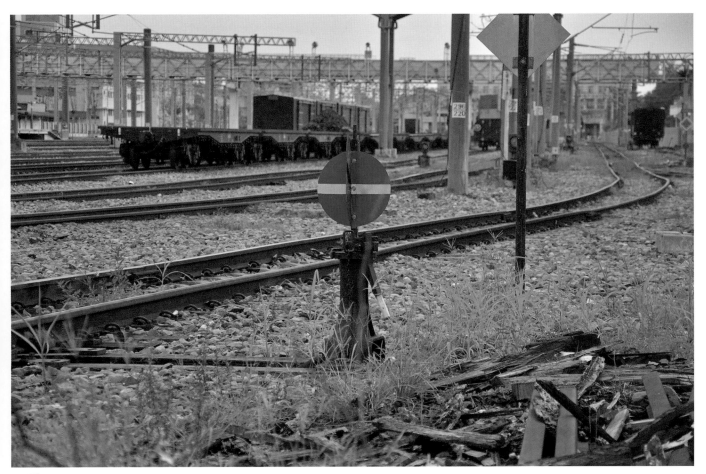

圖號 :4025

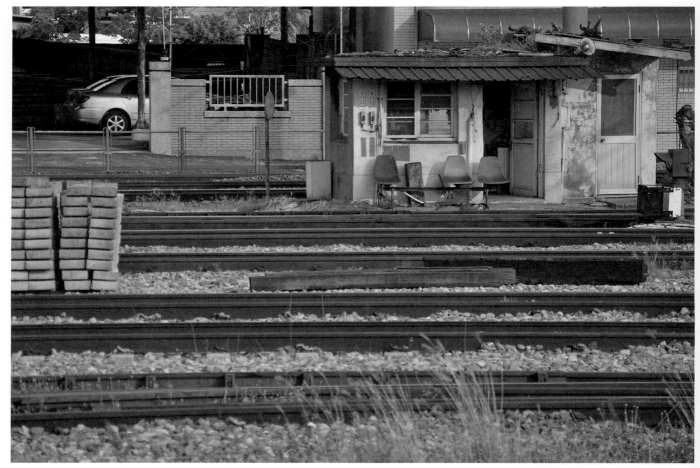

圖號 :4026

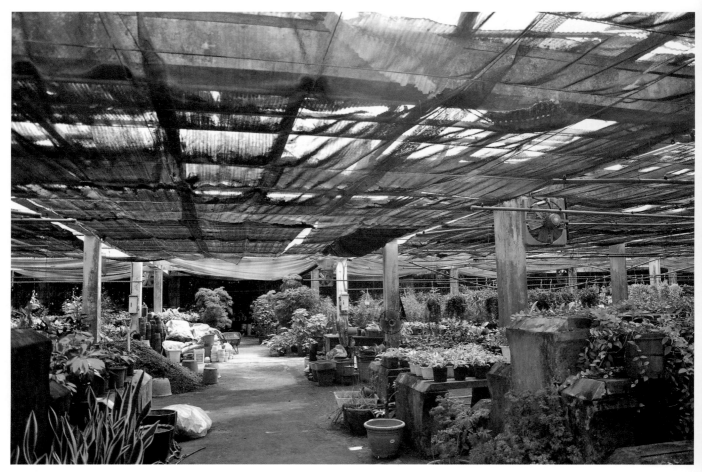

圖號 :4027

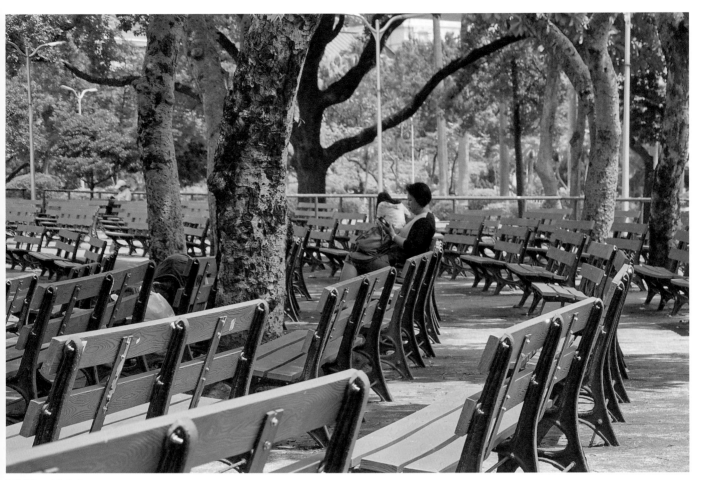

圖號 :4028

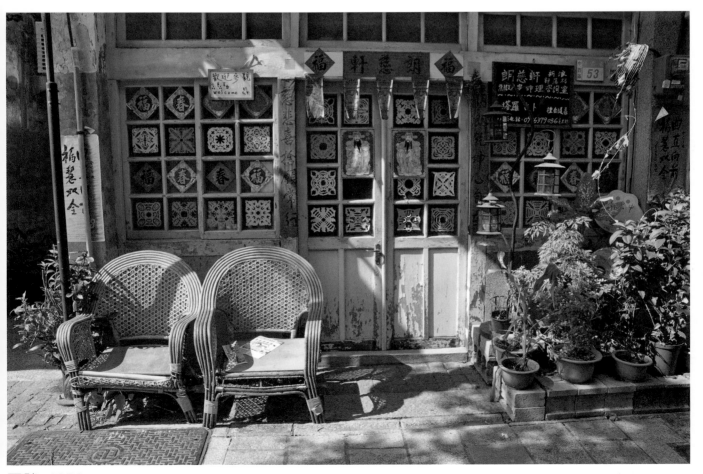

圖號 :4029

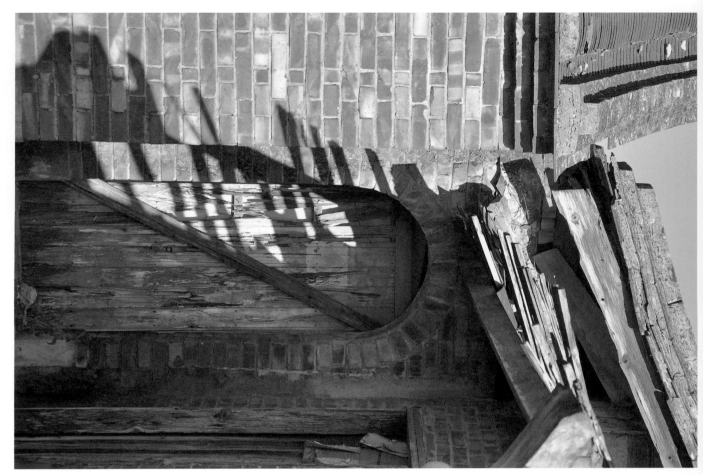

圖號:4030

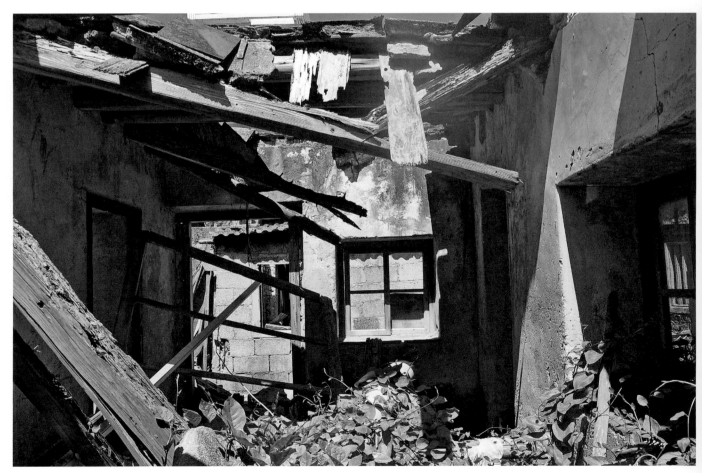

圖號:4031

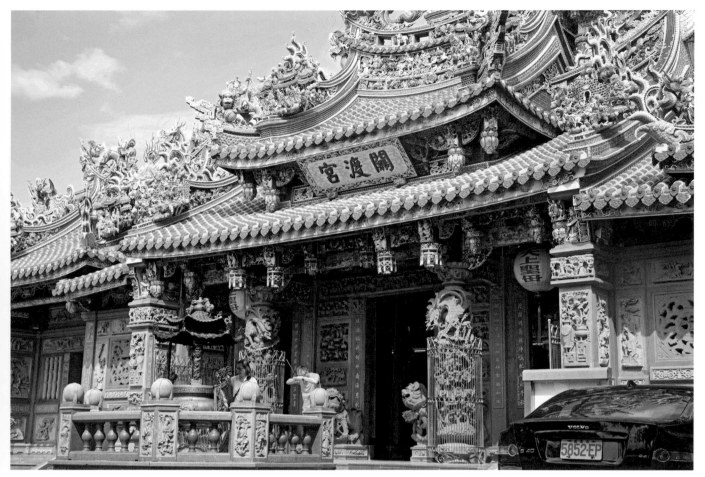

圖號 :4032

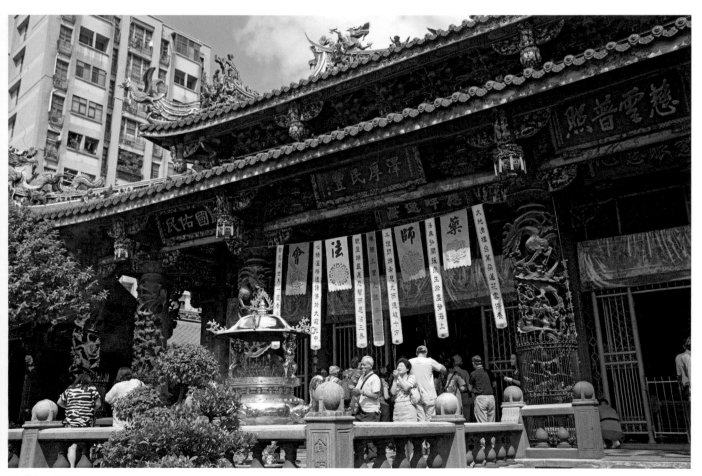

圖號 :4033

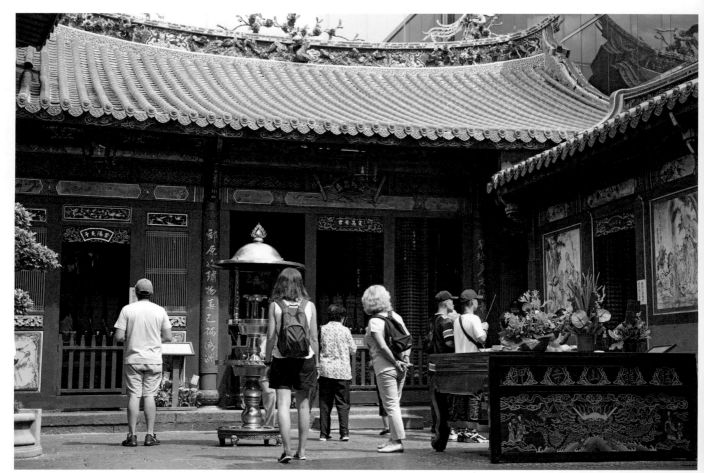

圖號 :4034

圖號 :4035

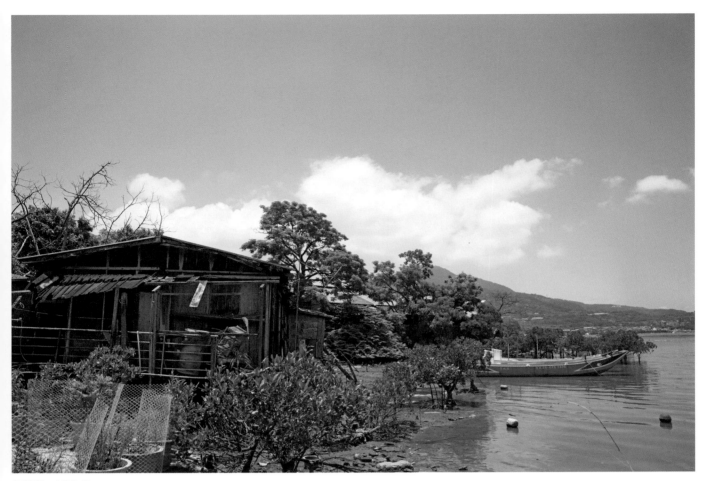

圖號 :4036

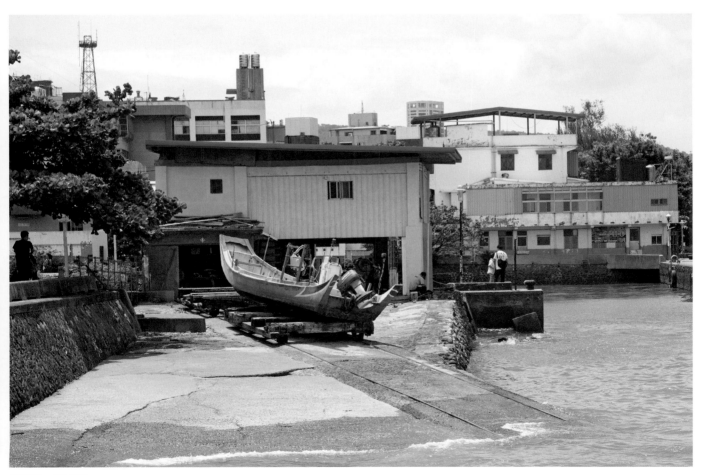

圖號 :4037

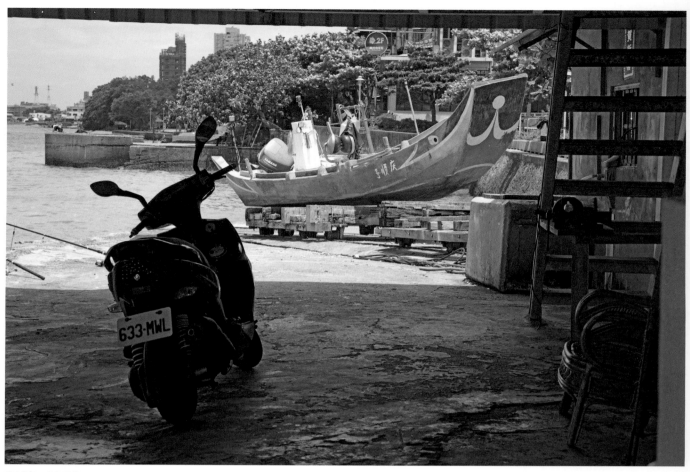

圖號 :4038

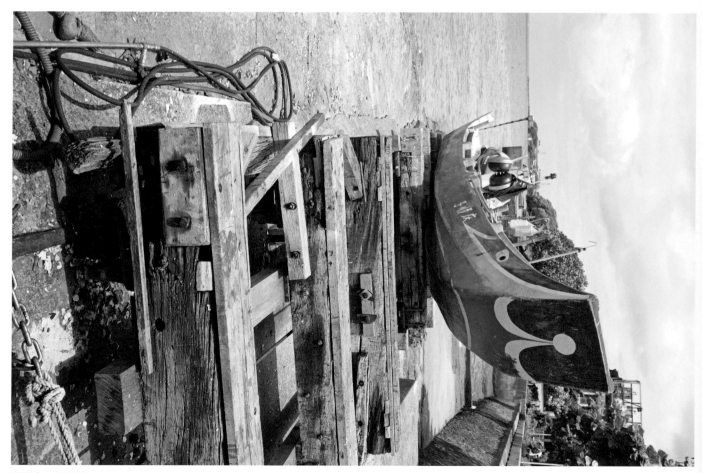

圖號 :4039

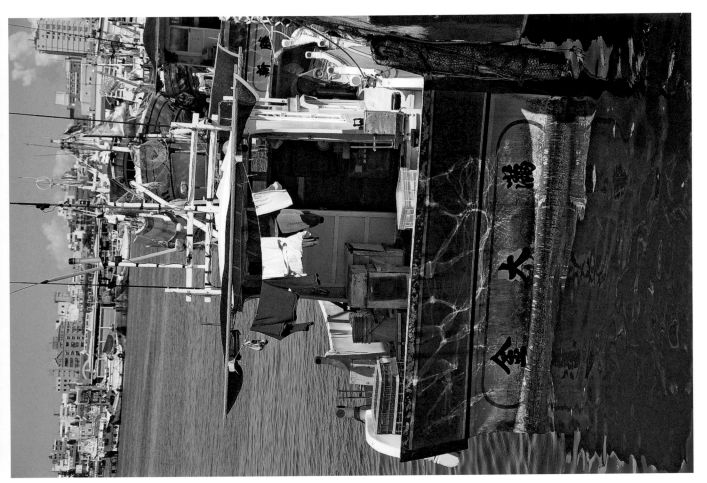

圖號 :4040

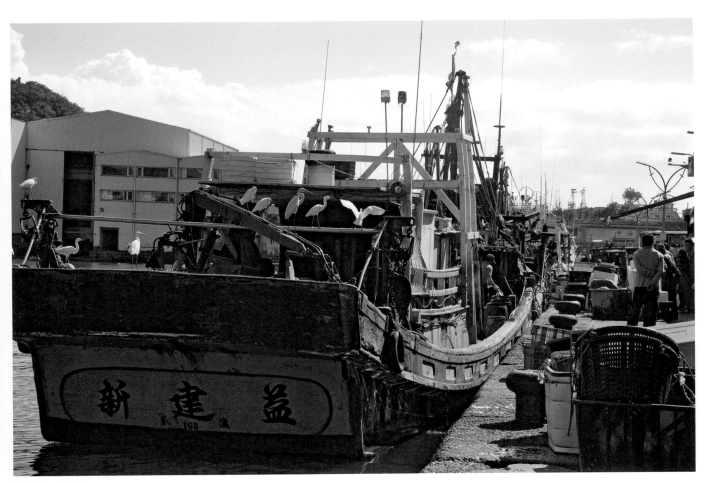

圖號 :4041

圖號 :4042

圖號 :4043

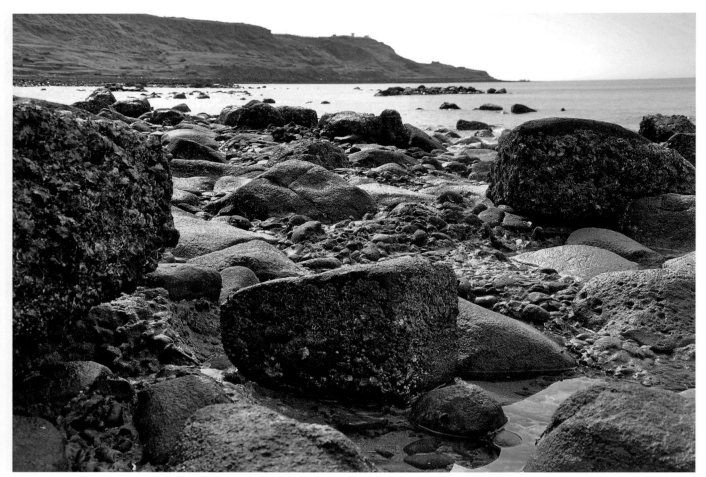

圖號 :4044

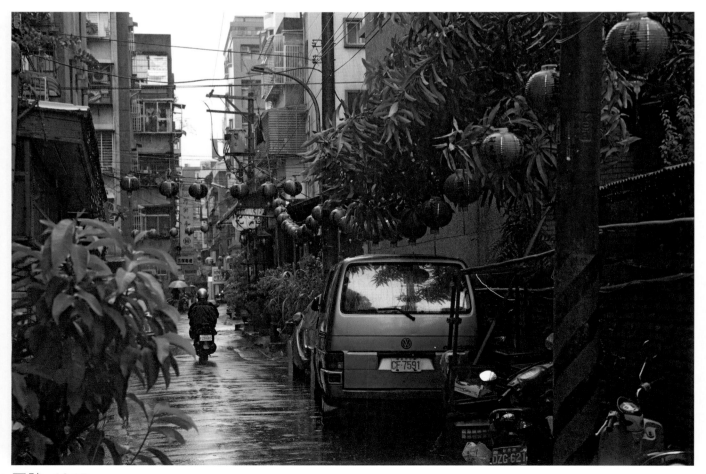

圖號 :4045

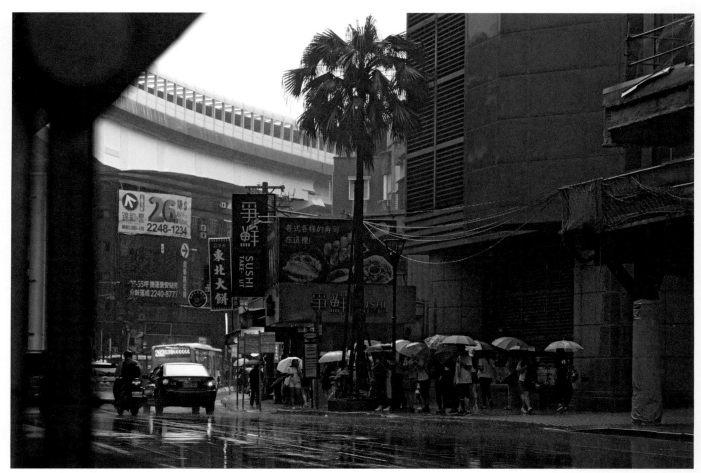

圖號 :4046

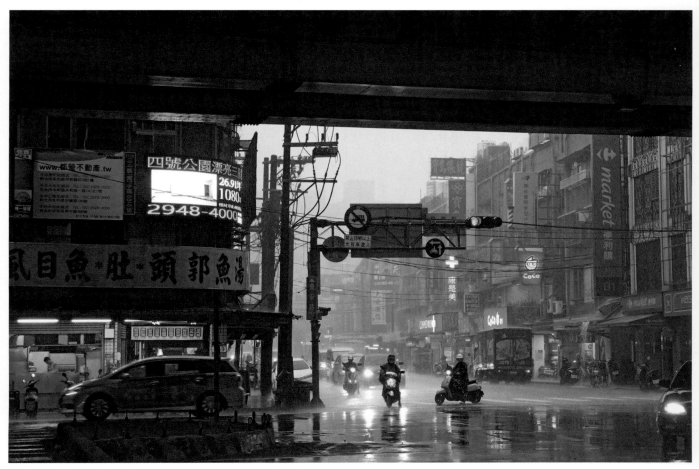

圖號 :4047

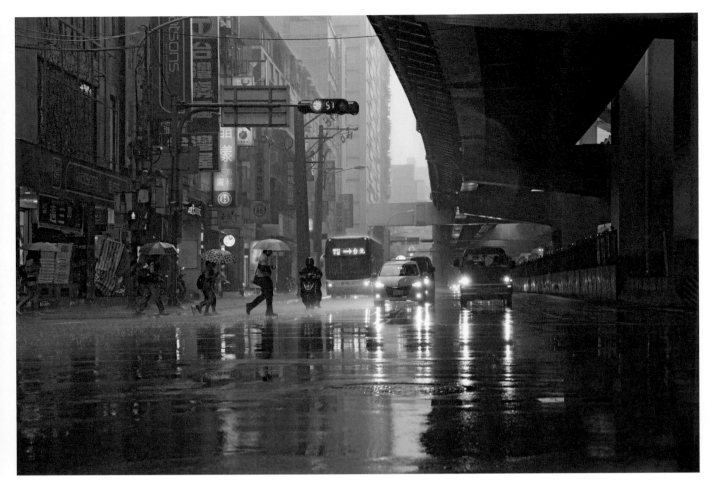

圖號 :4048

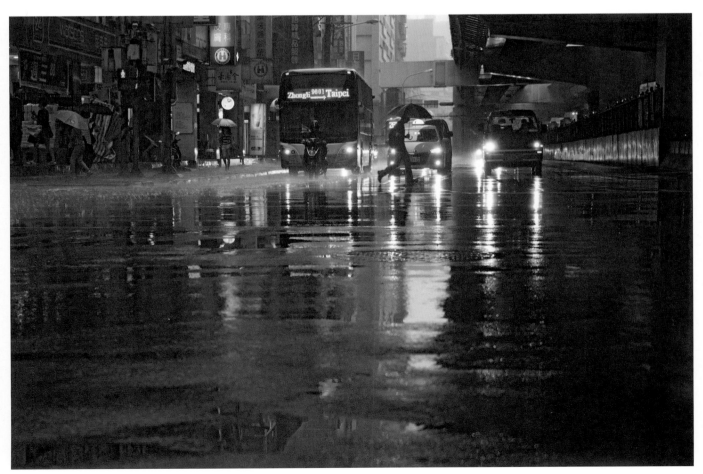

圖號 :4049

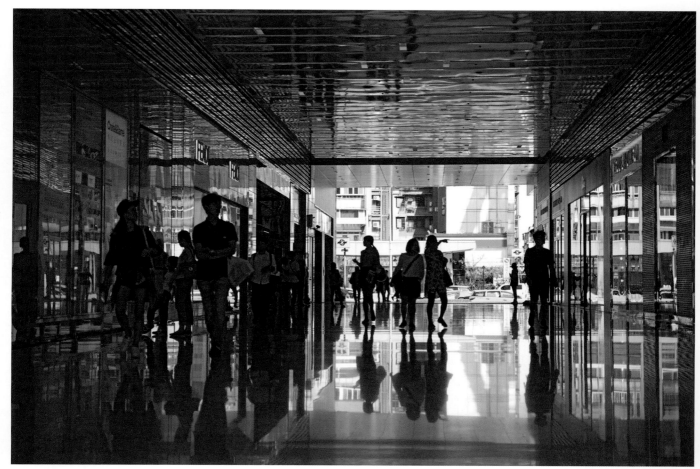

圖號 :4050

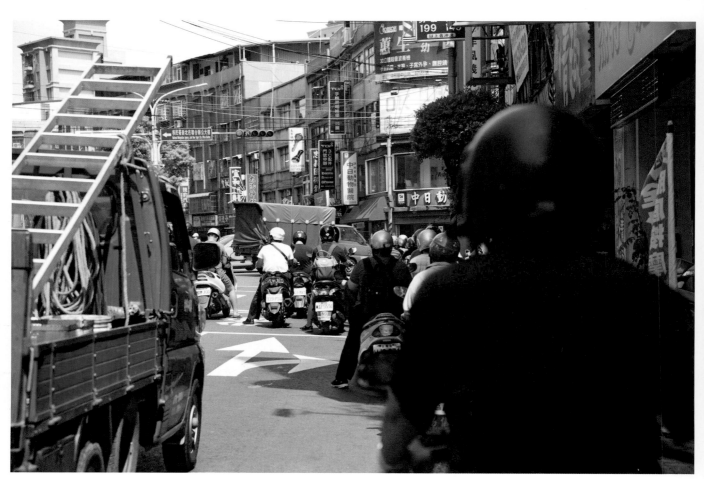

圖號 :4051

圖號 :4052

圖號 :4053

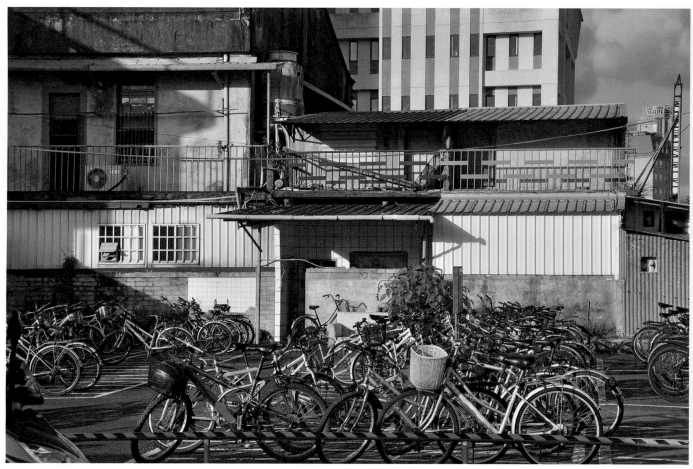

圖號 :4054

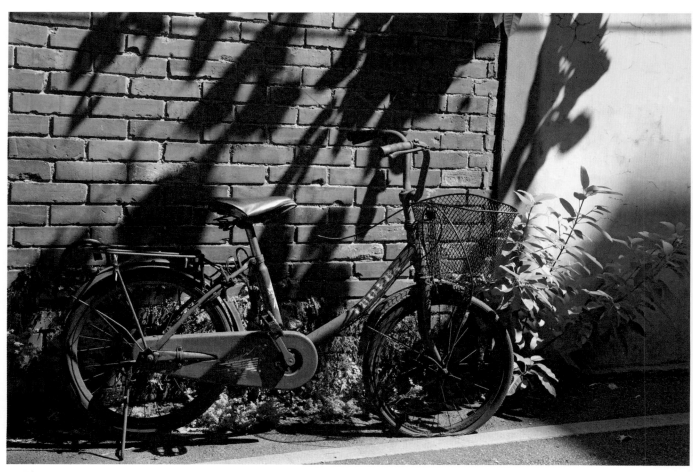

圖號 :4055

林逸安 Lin Yi-An

1979出生於台灣宜蘭
1997私立復興商工美工科
2003國立臺灣藝術大學美術系國畫組
2007國立臺灣藝術大學造形藝術研究所中國書畫組

侯彥廷 Hou Yan-Ting

1985出生於台灣台北
2001新北市立永平高級中學美術班
2004國立臺灣藝術大學書畫藝術學系
2009國立臺灣藝術大學書畫藝術學系研究所

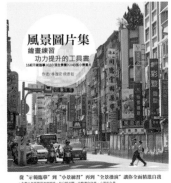

風景圖片集粉絲專頁：

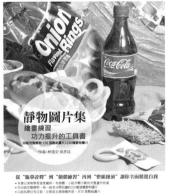

靜物圖片集粉絲專頁：

國家圖書館出版品預行編目(CIP) 資料

風景圖片集 ： 繪畫練習功力提升的工具書
／ 林逸安，侯彥廷作. -- 新北市 ： 北星圖書，
2018.04
面； 公分
ISBN 978-986-6399-86-2(活頁裝)

1.風景畫 2.繪畫技法

947.32 107000713

風景圖片集-繪畫練習功力提升的工具書

作　　者 / 林逸安·侯彥廷
發 行 人 / 陳偉祥
發　　行 / 北星圖書事業股份有限公司
地　　址 / 新北市永和區中正路458號B1
電　　話 / 886-2-29229000
傳　　真 / 886-2-29229041
網　　址 / www.nsbooks.com.tw
E - MAIL / nsbook@nsbooks.com.tw
粉絲專頁 / www.facebook.com/nsbooks
劃撥帳戶 / 北星文化事業有限公司
劃撥帳號 / 50042987
製版印刷 / 綺基企業有限公司
電　　話 / 886-2-29405003
傳　　真 / 886-2-29436364
出 版 日 / 2018年4月
ＩＳＢＮ / 978-986-6399-86-2
定　　價 / 350 元